# PARIS

# DANS L'EAU.

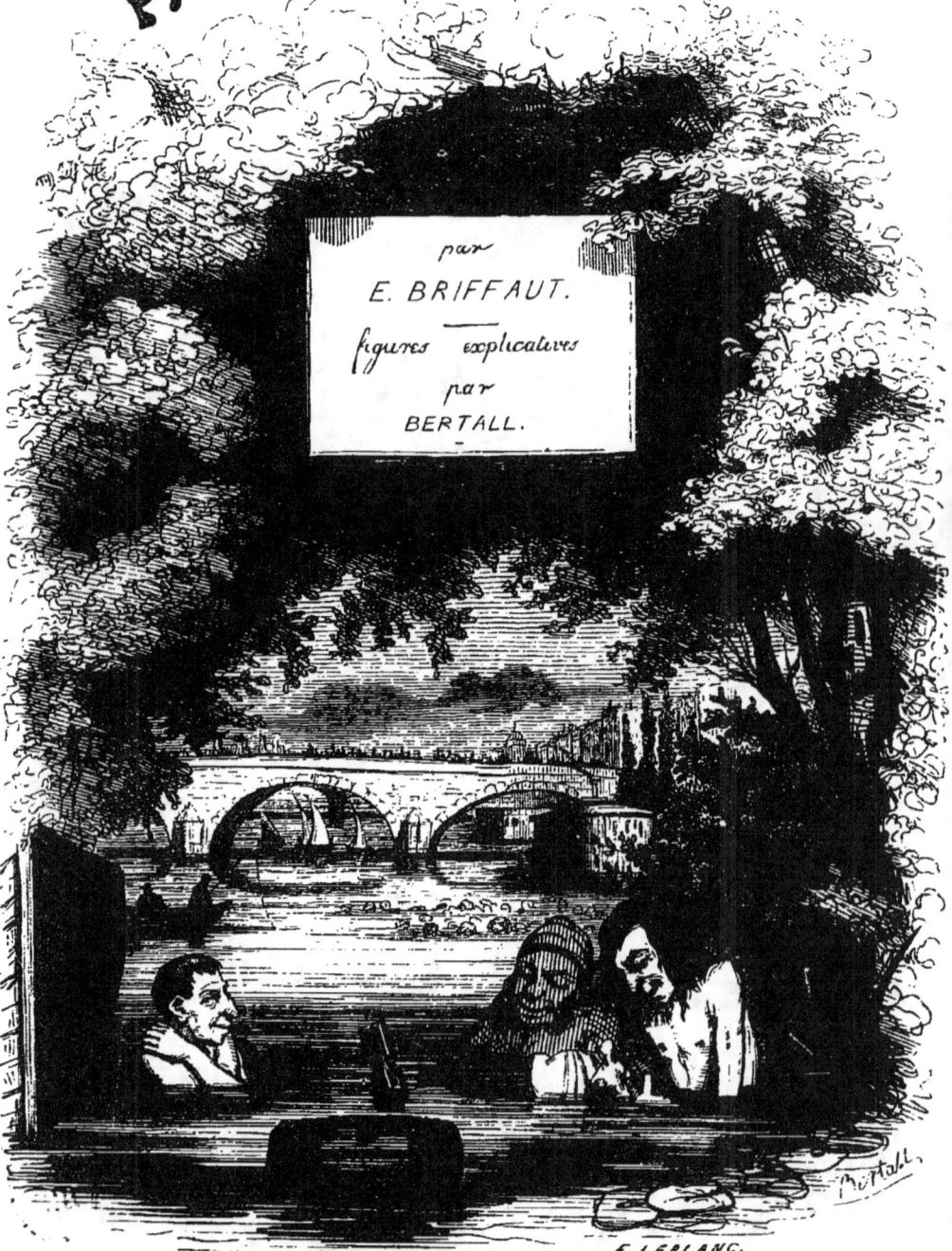

# PARIS
# DANS L'EAU,

PAR

EUGÈNE BRIFFAULT.

Illustré par Bertall.

## PARIS.

PUBLIÉ PAR J. HETZEL,

RUE DE RICHELIEU, 76. — RUE DE MENARS, 10.

1844.

# TABLE DES SOMMAIRES.

Les Séquaniens : les boulevards et les quais, l'enfant de la Seine, ses habitudes, les ports, la Rapée, le Gros-Caillou, travaux et plaisirs. — Le poisson de la Seine, le sultan et les deux derviches, le sable, les joutes. — Progrès, mœurs et physionomie, les deux escadrilles, un moulin à couleurs, les bateaux de blanchisseuse, *poules d'eau.*—Les Pêcheurs a la ligne. *Physiologie.* Anecdotes : le mariage à la ligne, ou l'homme patient, les deux intrépides, immobilité, pêcheurs célèbres, la friture de Lepeintre jeune, les braconniers de rivière.— Le Canotier. *Monographie.* Ses mœurs, ses voyages, ses infortunes, l'Opéra à Asnières, chantiers, le lac d'Enghien.— Les Bohémiens de la Seine. Petites industries. Drames, la Morgue, vertus. — Fastes des Séquaniens. Le marsouin, les feux d'artifice, fête vénitienne, le vaisseau de carton, l'Archevêché, bateaux funèbres. Juillet 1830, 8 mai, les funérailles de Napoléon. Le Louvre, Saint-Cloud, Saint-Denis, Neuilly et la flottille dorée.   Page 5

## PARIS SUR L'EAU.

Paris et la Seine.— Flotte et flottille.—Les intérêts, le travail et le plaisir.— La ville sur le fleuve. — Le passé. — Le vaisseau de la ville de Paris. — Un mariage. — Les nageurs parisiens. — Éducation. — Deligny. — Petit. — Les écoles de natation. — Le *bain à quat' sous.*— Ses mœurs. — Le genre Grenouillard, aux flambeaux. — Le bain Tronchon. — Poitevin. — Les *bains Vigier.* — Indolence. — Progrès. — Gontard. — Les bateaux de blanchisseuses. — Le fleuve et les monuments.   50

## DE LA NATATION.

Ses bienfaits.— La nature et l'art. — L'homme et les animaux.— Calcul de pesanteur spécifique. — Le point d'appui.— Nécessité des principes.— La brasse. — Démonstration. — Les deux mouvements.— Liberté des premiers essais. — Quelques avis. — Dangers. — Exagération. — Conseils contre le péril. — Hygiène du nageur. — Le repas, la transpiration, la respiration, l'entrée au bain, le vêtement, la sortie, l'air et l'eau, la canicule, les heures du bain.— Avantages de la natation.   42

## LE MAITRE DE NAGE.

Signalement : âge, éducation, profession, voyages, ses trophées, les traditions, portrait.— Au moral : vanité, ses manières, ses goûts, ses sympathies et ses antipathies. — La leçon. — Son caractère.—La *sangle,* la *perche,* ses répugnances. — Ses travaux d'hiver, sa vieillesse. — Amphibie.   52

## LES ÉCOLES DE NATATION.

### CÔTÉ DES HOMMES.

Petit et Deligny.—Sous l'empire. —Le gentleman-poisson.—Caleçons bleus et Caleçons rouges.— L'eau des deux écoles. — *Le bain Henri IV.* — Gontard.—Renaissance. — MM. Burgh. — L'École royale de natation.    61

### UNE JOURNÉE A L'ÉCOLE DE NATATION.

D'heure en heure, le matin, à midi, le soir, les repas, mœurs des nageurs, les farceurs.— *Eau bonne* et *eau mauvaise*, — air *bon*, air *mauvais*. — Rareté des accidents. — Le chapitre des précautions. — Les recettes.    79

### BAINS DES FEMMES.

Description.—Vêtements.—La narration chez les femmes. — Leurs goûts. — Leurs jeux. — La cantine. — Un retour vers l'antiquité. — École de natation à l'eau chaude.    96

### VARIÉTÉS.

La *marinière*.—La *coupe*. — L'école et Cadet. — *Sur le dos*. — La *planche*.— Se jeter. La tête. — *Plonger*. — Le sauvetage. — Variétés amusantes. — La *passade*.    105

### LA PLEINE EAU.

L'invitation.—La première pleine eau, ses plaisirs, vigilance.— Le départ, les loisirs de la navigation. — Les rencontres, les canotiers. — Au Pont-Royal. — La parade. — Retour. — Souvenirs de Passy à Saint-Cloud.    115

### ANECDOTES.

Fastes du sauvetage en France.—Brune.—Le petit noyé, ou les impressions d'un noyé. — Souvenirs personnels de l'auteur. — Le certificat de Cadet. — Le bouillon. — On ne se noie qu'une fois. — Le nageur sous le bateau. Le diplomate et le plongeon. — Le vaudeville.    119

### POLICE DES BAINS DE RIVIÈRE.

Les vieilles franchises, l'île Louviers, l'île des Cygnes, le tourbillon, les baigneurs en fuite, ce que sont devenus les ports francs. — Ordonnances de police, *une permission*, moyens d'exécution. — La natation dans nos mœurs.    126

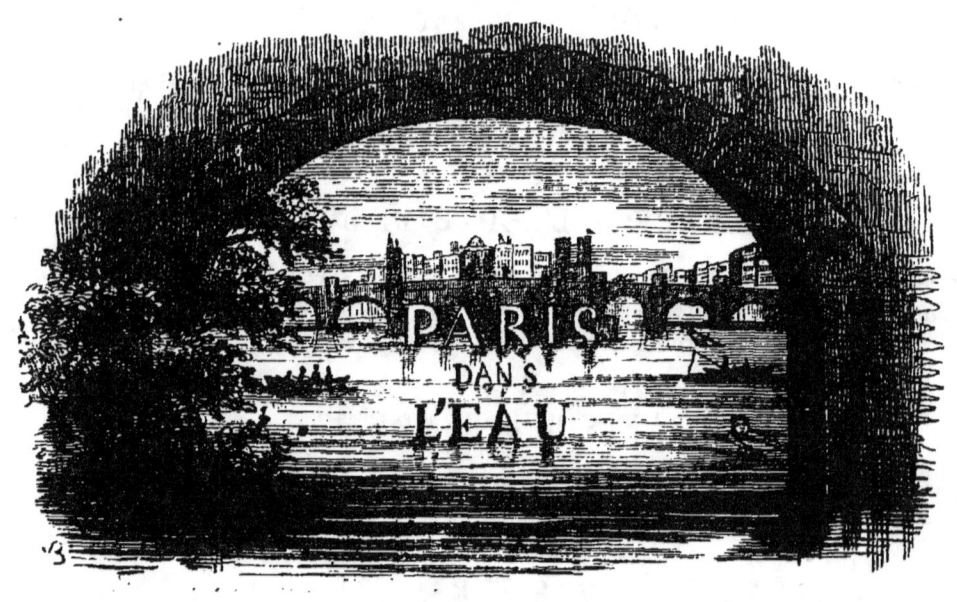

LES SÉQUANIENS, les boulevards et les quais, l'enfant de la Seine, ses habitudes, les ports, la Rapée et le Gros-Caillou, travaux et plaisirs. — Le poisson de la Seine, le sultan et les deux derviches, le sable, les joutes. — Progrès, mœurs et physionomie, les deux escadrilles, un moulin à couleurs, les bateaux de blanchisseuses, POULES D'EAU. — LES PÊCHEURS A LA LIGNE. PHYSIOLOGIE. Anecdotes : le mariage à la ligne ou l'homme patient, les deux intrépides, immobilité, pêcheurs célèbres, la friture de Lepeintre jeune, les braconniers de rivière. — LE CANOTIER. MONOGRAPHIE. Ses mœurs, ses voyages, ses infortunes, l'Opéra à Asnières, chantiers, le lac d'Enghien. — LES BOHÉMIENS DE LA SEINE. Petites industries. Drames, la Morgue, vertus. — FASTES DES SÉQUANIENS. Le marsouin, les feux d'artifice, fête vénitienne, le vaisseau de carton, l'Archevêché, bateaux funèbres. Juillet 1830, 8 mai, les funérailles de Napoléon. Le Louvre, Saint-Cloud, Saint-Denis, Neuilly et la flottille dorée.

ULES CÉSAR et Rabelais ont donné aux habitants des rives de la Seine le nom de *Séquaniens*. S'il est vrai que le Parisien soit né marinier, comme le Français est né malin, il est difficile de trouver un mot plus juste que cette expression de *Séquanien*, pour

1

peindre d'un seul trait cet enfant de la Seine, une des plus pittoresques variétés de l'enfant de Paris.

Paris est presque parallèlement traversé par deux grandes lignes, celle des boulevards et celle des quais. Les boulevards, dans leurs différentes étapes échelonnées du pied de la colonne de la Bastille jusqu'à la base de la Madeleine, reproduisent avec une vivante fidélité les traits de la physionomie parisienne, surtout depuis que le mouvement les a placés entre les deux civilisations, celle qui quitte le sud et celle qui s'avance vers le nord. Les quais offrent le même aspect, avec plus de calme et moins d'éclat; mais ils ont un avantage qui leur est propre, c'est la vue du fleuve dans lequel ils se mirent; c'est ce spectacle si plein de vive originalité, et cette suite d'images mouvantes que l'eau charrie et promène sous leurs regards. Lorsque de par delà Bercy on explore et l'on parcourt le double littoral parisien jusqu'au delà de Chaillot, on est ravi par la variété de tableaux que présentent les hommes et les choses avec une vigueur de coloris toujours nouvelle; rien n'est plus charmant et plus animé.

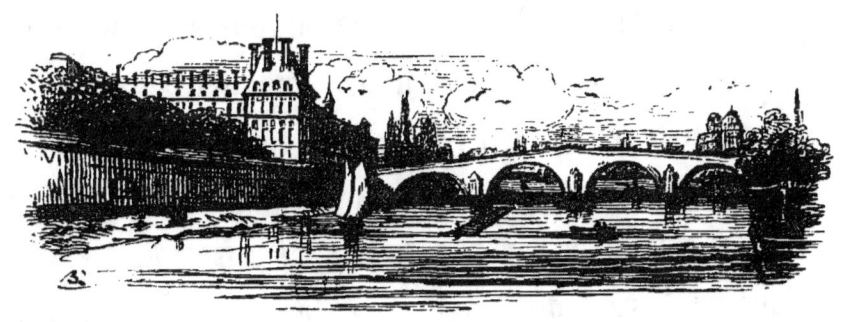

Les mœurs de rivière, aux bords de la Seine, sont saillantes, comme les mœurs de mer sont vivaces sur le rivage breton ; l'enfant de la Seine est *rivoyeur*, comme l'autre est *matelot*. Il y a assurément des fleuves plus majestueux et plus magnifiques que le nôtre ; mais il n'en est pas qui ait un caractère local plus fortement empreint que celui de la Seine. La Tamise, cette fille aînée de la mer, appartient au monde entier, la Seine est parisienne.

Les habitudes des Séquaniens ont une couleur qui les distingue de tout le reste de la gent aquatique ; ils ne sont point confondus avec la tourbe des marins d'eau douce. Ils ont eu leurs peintres et leurs poëtes ; on a chanté leur esprit toujours si prompt ; on a fait de leurs allures un type aimé et recherché ;

leur langue elle-même forme un vocabulaire à part. La population des ports de Paris n'a pas perdu toutes les traditions qui avaient élevé si haut sa renommée de gaieté et de franchise, que la chanson et le théâtre ont tant célébrée ; elle a cédé au progrès ce qu'elle ne pouvait pas lui disputer ; mais elle ne s'est pas laissé entraîner par le torrent ; on la retrouve encore debout sur les berges du fleuve, sa richesse et ses amours.

La haute Seine, dont le quartier général était à la Rapée, en amont, sur la rive droite à l'entrée du fleuve dans Paris, se faisait remarquer par une rudesse originelle qui était le trait principal de son caractère. La basse Seine, dont le Gros-Caillou, en aval, sur la rive gauche, était le centre, se piquait de plus de politesse; mais ses formes étaient moins accusées et moins prononcées que celles des riverains supérieurs : une délicatesse et des raffinements inconnus plus haut avaient passé par là.

A la Rapée vivait le marinier pur sang avec sa commère la blanchisseuse, tous deux,

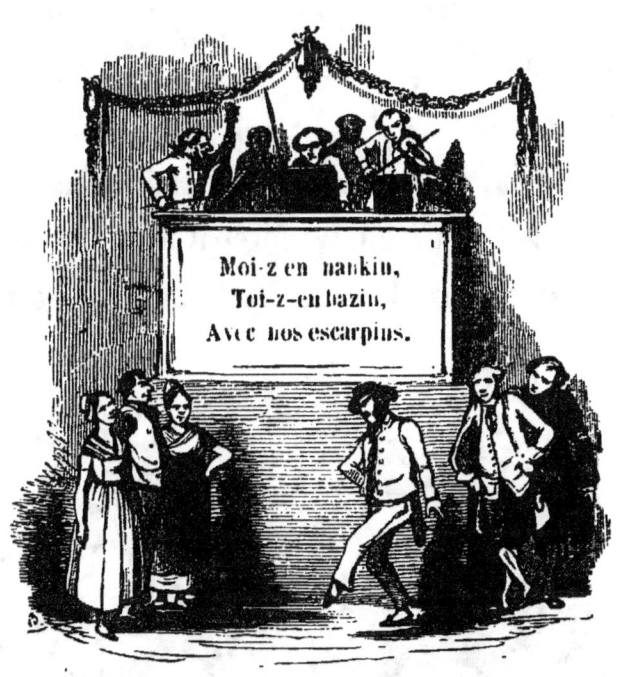

Moi-z en nankin,
Toi-z-en bazin,
Avec nos escarpins.

dansant et buvant à *l'Ecu*, où le beau monde venait étudier leur geste, leur langage et leurs manières, pour en faire les délices de ses salons et de son carnaval.

Toute la semaine, pour ces hommes de fatigue, se passait dans les plus rudes travaux. La conduite des trains, dans laquelle

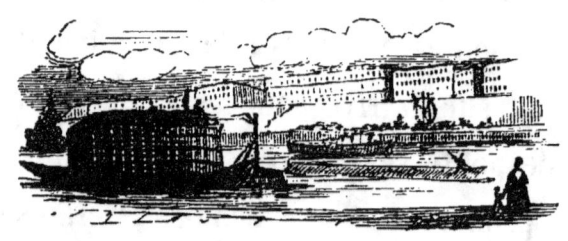

ils excellent encore; ces vastes toues chargées de vins, de fruits, de bois, de pierres, de toutes les productions du sol bourguignon; ces énormes convois de charbons qui flottent comme les débris d'un navire embrasé, occupaient de cent façons une population nombreuse et active, toujours gaie, joyeuse, et, sous sa brutalité apparente, cachant la bonté et la plus naïve bonhomie. Le débit des trains de bois et le lavage des bûches, auxquelles on fait une toilette préparatoire, a toujours demandé un grand nombre de bras; cette besogne se fait en plein fleuve.

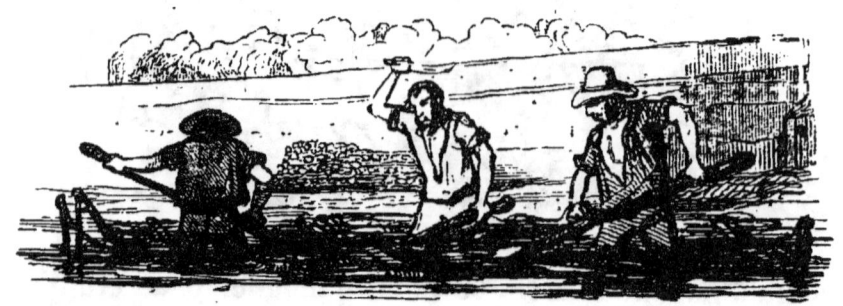

La nation des pêcheurs est nombreuse aussi; celle-là est restée pure et intacte; elle a une immobilité contre laquelle se brisent les révolutions. Le pêcheur de la Seine est doué d'une intelligence et d'une patience sans égale; le poisson ne saurait échapper aux ruses qui le guettent nuit et jour. Pendant le travail le pêcheur de la Seine est grave, austère, muet

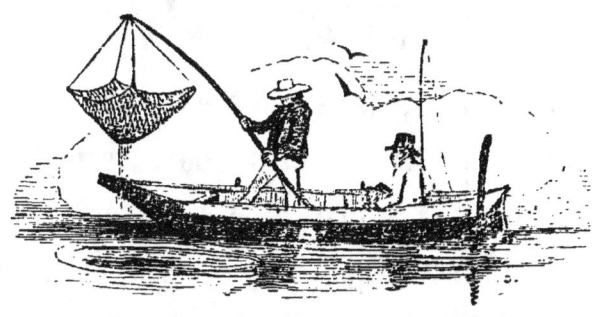

comme le poisson lui-même; on voit son bateau glisser sur la surface de l'eau, sans l'agiter; ainsi que le pêcheur de *la Muette de Portici*, il jette ses filets en silence. Rien ne fatigue sa persévérance; si la pêche ne *donne* pas, il attend des jours meilleurs; tout lui est bon, le fretin le plus menu n'est pas dédaigné; le moindre goujon ne tient-il pas sa place dans une friture? Plus tard, la carpe, l'anguille, la perche, la tanche, le barbeau et le barbillon, et bien d'autres aubaines récompenseront ses efforts. Le pêcheur parisien connaît le fleuve dans tous ses contours; il sait tous ses degrés de profondeur, et personne plus que lui n'est adroit et vigilant à prévoir et à deviner tout ce qui peut assurer sa capture. La Seine fournit beaucoup de poissons et de bon poisson. Ce n'est pas tout: sur les rives de cet heureux fleuve, l'art sait rehausser le **prix**

de ses trésors; les matelotes et les fritures des Séquaniens

ont fait l'admiration des plus célèbres gourmands. *Les Classiques de la Table*, ce livre dont le goût, l'esprit et la succulente intelligence font autorité; ce livre qui a réuni en un corps de doctrine tout ce que le vrai boire et le vrai manger ont de vérités agréables et utiles, salutaires et friandes, a parlé du poisson de la Seine; c'est un brevet de supériorité. Grimod de la Reynière et de Cussy, ces deux maîtres en l'art de vivre, sont d'accord pour s'écrier : « La carpe de la Seine est excellente. Les braves gens qui jeunent en carême le savent

bien. » Quant à Brillat-Savarin, cet oracle de la table, voici comment il recommande le poisson, après avoir parlé avec éloge de celui de la Seine :

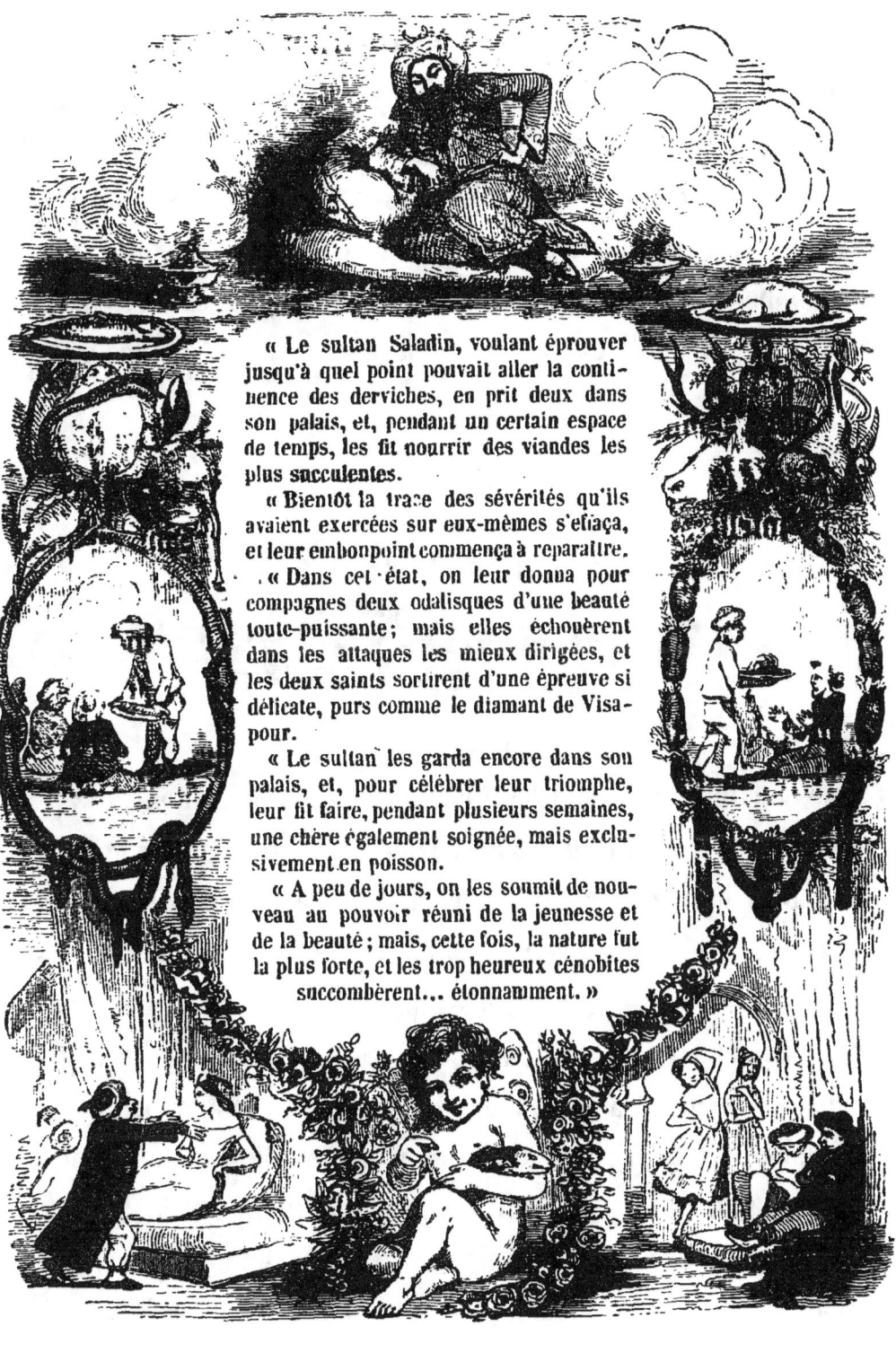

« Le sultan Saladin, voulant éprouver jusqu'à quel point pouvait aller la continence des derviches, en prit deux dans son palais, et, pendant un certain espace de temps, les fit nourrir des viandes les plus succulentes.

« Bientôt la trace des sévérités qu'ils avaient exercées sur eux-mêmes s'effaça, et leur embonpoint commença à reparaître.

« Dans cet état, on leur donna pour compagnes deux odalisques d'une beauté toute-puissante; mais elles échouèrent dans les attaques les mieux dirigées, et les deux saints sortirent d'une épreuve si délicate, purs comme le diamant de Visapour.

« Le sultan les garda encore dans son palais, et, pour célébrer leur triomphe, leur fit faire, pendant plusieurs semaines, une chère également soignée, mais exclusivement en poisson.

« A peu de jours, on les soumit de nouveau au pouvoir réuni de la jeunesse et de la beauté; mais, cette fois, la nature fut la plus forte, et les trop heureux cénobites succombèrent... étonnamment. »

Nous verrons plus tard, en traitant les amours de la Seine, quelle influence érotique la pêche et la navigation exercent sur la tête et sur le cœur des Séquaniens.

Avant de retrouver les pêcheurs de la Seine, suivons ces bateaux si pesamment chargés et qui paraissent toujours près de tomber : ce sont ceux des tireurs de sable ; ils visitent le fleuve et le fouillent dans tous les sens ; c'est un des plus

rudes métiers qu'on puisse imaginer. Au Gros-Caillou, à l'endroit où le fleuve quitte Paris pour se diriger vers le gouffre commun, habite la race des débardeurs et des déchireurs de bateaux, bateliers, pêcheurs, nation aquatique, dont les mœurs sont plus douces que celles de la Rapée, mais hommes de rivière et mariniers à toute outrance. Là aussi nous retrouvons la friture, la matelote, la danse, le bastringue et le rigaudon ; le basin, le nankin, les pantalons flottants, la veste, le chapeau marin et la ceinture ; l'enfant qui passe le bachot, le *moutard* et le *môme* qui s'essayent à jeter le filet, pêchent à la main, et la femme qui lave, lessive et blanchit.

Il existe entre la Rapée et le Gros-Caillou de vieilles rivalités ; aux joutes officielles, entre le Pont-Royal et le pont de la Concorde, on voyait les deux escadres aux couleurs bleues et rouges s'aborder et se heurter, comme jadis dans le Cirque les factions des bleus et des verts. Ces tournois nautiques, à la lance, étaient chers aux enfants de la Seine : c'était le *sport* séquanien : ils ont cessé. La population de Paris et les rives de la Seine les ont vivement regrettés.

Les Séquaniens, dont nous venons de peindre les travaux, ont vu la navigation de la Seine subir d'importantes modifications ; le canal permet aux bateaux de haut bord l'accès supérieur du fleuve ; le commerce a considérablement

multiplié et augmenté ses transports, ses entreprises et ses opérations. Bercy est devenu une ville, un port dans lequel se remuent des millions ; les améliorations apportées à tous les ports de la Seine ont donné à ces rives un aspect digne des richesses qui s'y entassent. Sous ces diverses influences les mœurs ont perdu quelque chose de leur naïveté ; le marinier de la Seine a peut-être laissé altérer sa physionomie, mais il a vu son esprit s'éclaircir et grandir en force et en intelligence ; il a vu s'accroître ses moyens d'exécution ; il n'a pas, du reste, entièrement dépouillé sa physionomie d'autrefois : le dimanche, et aux bons jours, on le retrouve encore franc, joyeux, galant et coquet ; paré de ses habits de fête, non pas tels que les a faits le carnaval qui travestit tout, mais tels que les lui ont trans-

mis l'usage, les conseils et l'expérience.

Les Séquaniens voient aujourd'hui les bateaux à vapeur couvrir le fleuve ; ils possèdent une double escadrille : l'une

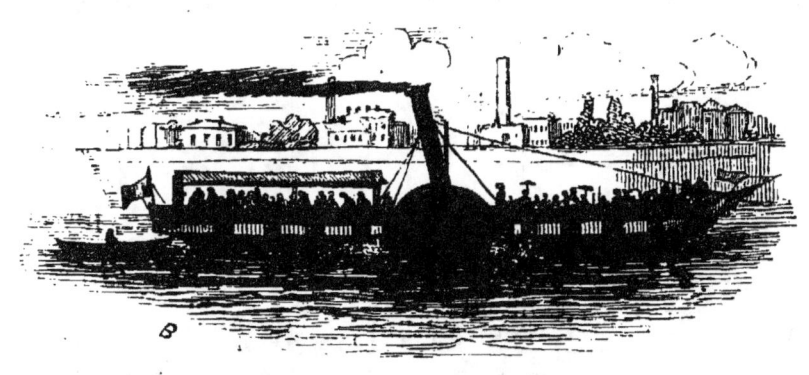

stationne dans les parages de la Grève, aux caps, dans les baies et dans les anses qui forment les îles, elle sert la haute Seine : l'autre se tient vers le Pont-Royal, elle est à la disposition de la basse Seine. Celle d'en haut remplace les coches, cette arche des nourrices ; celle d'en bas a détrôné la galiote, le vaisseau du Parisien, lorsqu'il allait à Saint-Cloud par mer. Sur les quais voisins de ces stationnements, sont établis des chantiers de construction.

Tout le fleuve a participé, dans ces moindres détails, au bienêtre et à l'élégance de ces nouvelles créations : il y a sur la Seine des fabriques charmantes de parure, parmi lesquelles nous citerons un joli moulin à broyer des couleurs, posé dans le bras de la Seine entre le Pont-Neuf et le pont au Change, au

pied du quai de l'Horloge ; ailleurs, nous dirons combien la vie du fleuve s'est subitement embellie dès que l'impulsion du progrès est venue jusqu'à elle. Les bateaux de blanchisseuses ressemblent maintenant aux kiosques du Bosphore, et

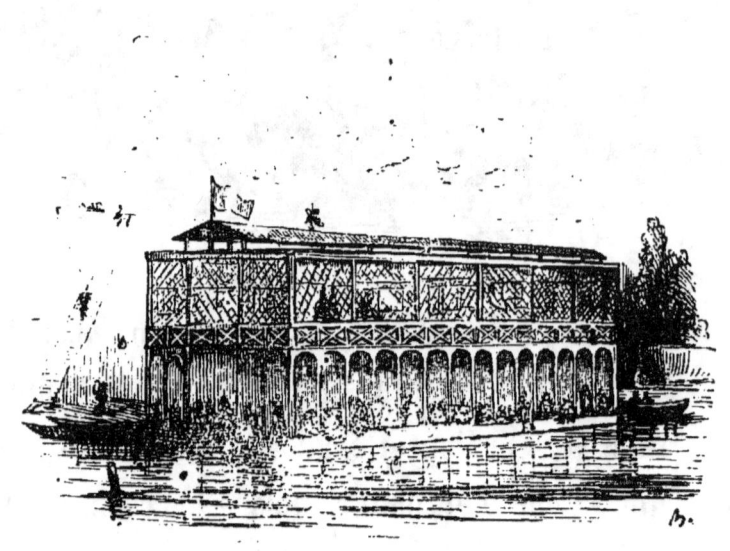

aux pavillons flottants des fleuves chinois. Dans ces nouvelles demeures, qu'on leur a faites si sveltes et si diaphanes, les blanchisseuses et les lavandières n'ont rien perdu de leur vivacité proverbiale. Sur la Seine, *les poules d'eau*, comme les appellent les mariniers, ont bon pied, bon œil, bec et ongles; elles ripostent avec verve aux attaques qui hèlent leurs bateaux, et la Seine, comme la Halle, a son catéchisme : l'un est poissard, l'autre est marin. Toujours dans les bateaux de blanchisseuses les chants retentissent, avec accompagnement de battoir; la

gaieté y est à demeure fixe. A la Mi-Carême, on y danse et on festine aux sons de la clarinette, et sous des pavois, des bannières de rubans et de feuillages verts. La nécromancie fleurit dans ces régions ; les blanchisseuses prétendent que mademoiselle Lenormand a fait ses premières armes dans un de leurs bateaux.

Deux espèces particulières, variétés amusantes, peuplent les bords et les flots de la Seine : ce sont les pêcheurs à la ligne et les canotiers.

Ils vivent dans une perpétuelle inimitié ; le pêcheur ne peut

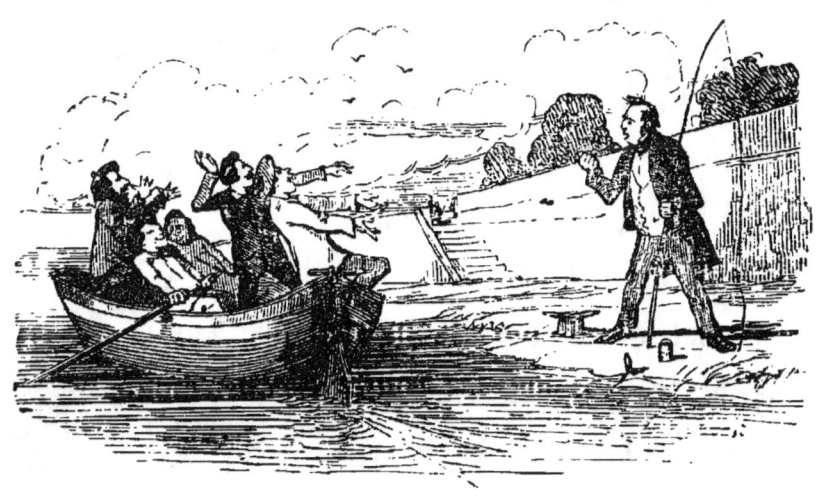

exister que dans le silence et l'immobilié, le canotier n'existe que par les cris et par le bruit; après l'eau et sa nacelle, la turbulence est son troisième élément.

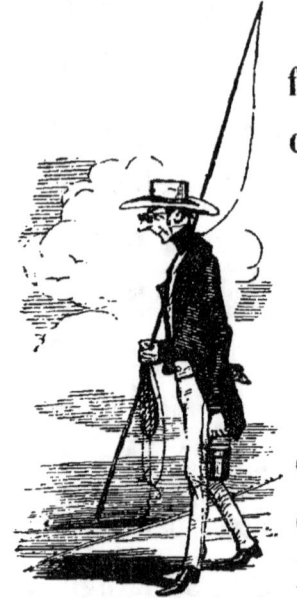

Le pêcheur à la ligne habite les bords du fleuve; il est ordinairement maigre, long et osseux, et représente assez bien

> Le héron au long bec,
> Emmanché d'un long cou,
> Un jour sur ses longs pieds
> Allant je ne sais où.

Armé des lignes, de la boite aux asticots et du filet ou du pot rempli d'eau, il cherche avec anxiété sa place et ses quartiers. De quel œil il regarde ceux qui ont envahi son domaine! Comme il aurait envie de leur dire qu'ils sont chez lui! Une fois installé, tout l'importune; il jette sur le passant des yeux indignés; le gamin, les ricochets et les amoureux qui errent sur les rives et cherchent les solitudes, sont ses trois fléaux. Il se place sur les bateaux, il s'avance sur les trains de bois, et ce lui est une grande joie lorsqu'il peut de proche en proche parvenir jusqu'au milieu du fleuve : c'est une conquête; s'il vogue en bateau, son orgueil et ses contentements n'ont point de bornes. Il contemple avec amour un goujon; une ablette même lui arrache un sourire; une vieille savate, ou

l'une des mille immondices que roule la Seine le met en fureur, et, de rage, il briserait sa ligne. Pour le pêcheur à la ligne, il

n'est point d'intempérie ; il brave tout, la violence de sa passion

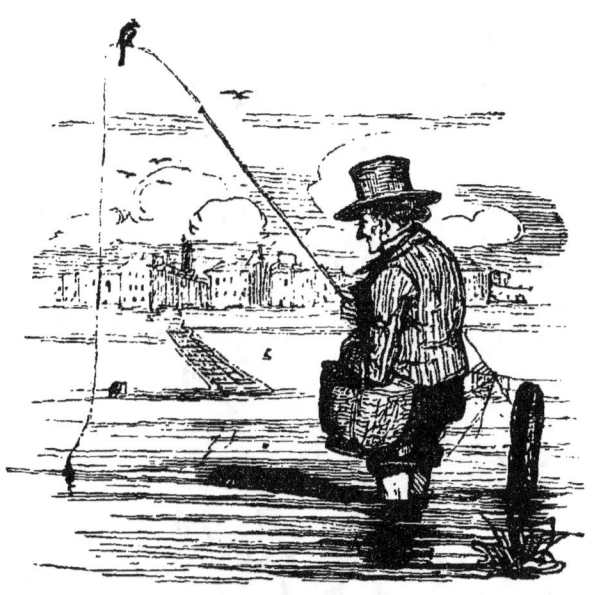

ne connait pas d'obstacle. Si le poisson ne mord pas, il s'en

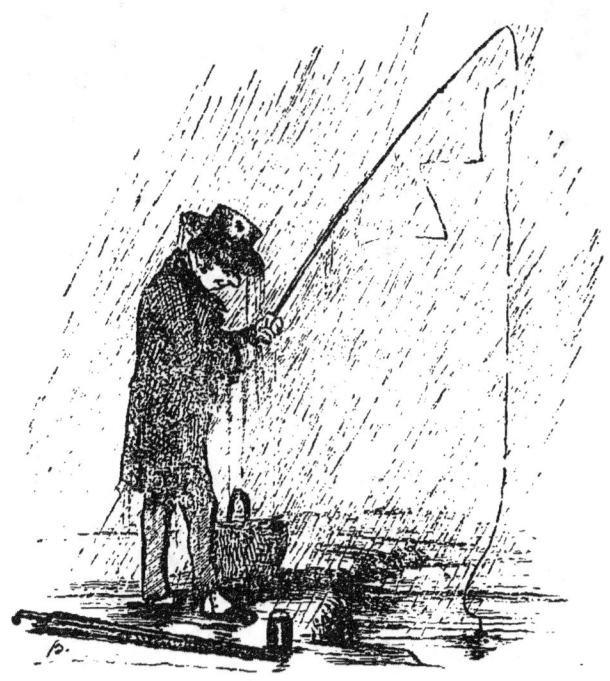

prend au ciel, à l'enfer, aux quatre éléments mythologiques, à

la société, à ses ennemis, au gouvernement, aux prêtres et aux philosophes, à toute la nature.

Le pêcheur à la ligne est un agneau, si le poisson n'est pas rebelle ; c'est un tigre, un requin, s'il résiste.

Le dimanche et les jours de fête, le pêcheur à la ligne pêche en famille, avec sa femme, ses enfants, sa bonne et son chien.

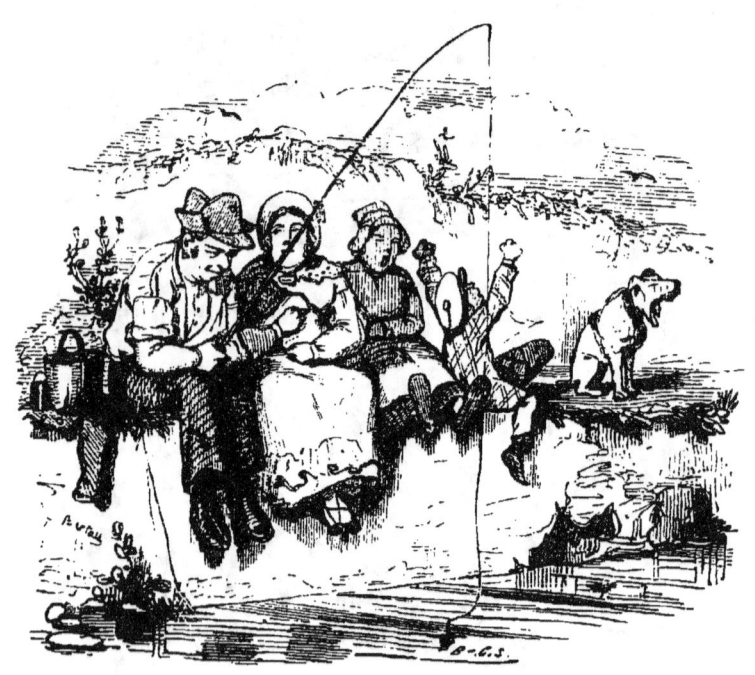

Saint-Prix, l'ancien acteur de tragédie, pêchait à la ligne ; il se tenait à la pointe de l'île Saint-Louis, sous les fenêtres et sous les regards d'une riche veuve qui le voyait sans être aperçue de lui. Au bout de six mois, elle lui fit proposer sa main, en disant qu'elle n'avait jamais vu un homme aussi patient que ce pêcheur à la ligne, qui avait pêché pendant quatre cents heures, à six heures par jour, sans broncher et sans prendre

ni poisson ni nourriture. Cette fois, au bout de l'hameçon, il avait pris une dot, et des plus belles.

On se battait dans Paris, le canon et la fusillade grondaient dans les rues, c'était aux journées de 1830. Sous une arche, au pont de la Concorde, deux pêcheurs à la ligne se tenaient les yeux attentivement fixés sur le bouchon.

— Monsieur, dit l'un d'eux à l'autre, vous êtes M. Dupont (de l'Eure)?

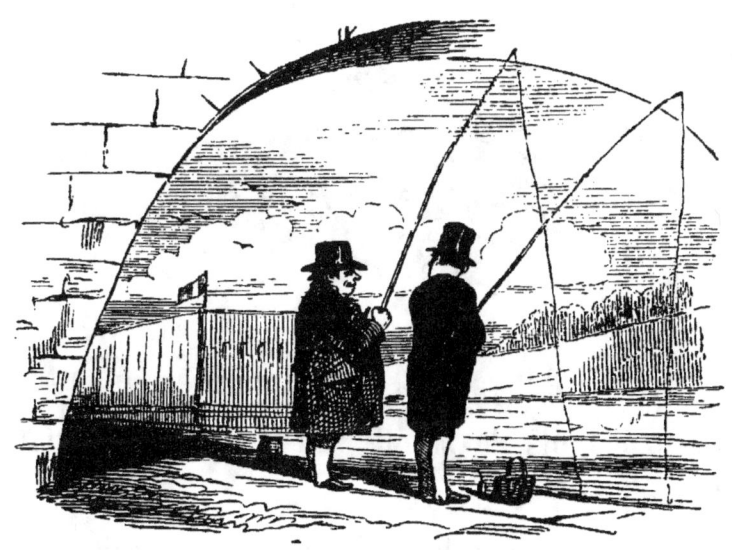

— Oui, Monsieur. Et vous êtes M. Coupigny?

— Oui, Monsieur.

— *Ensemble :* Il n'y a que nous deux qui puissions pêcher dans un pareil moment.

Le pêcheur à la ligne est l'ennemi-né du progrès; il reproche aux bateaux à vapeur trois griefs :

Le premier, de troubler l'eau dans laquelle plonge sa ligne;

Le second, de détruire le frai du poisson ;

Le troisième, de dégrader les berges et de fournir ainsi au poisson un aliment qui le rend indifférent aux charmes de l'hameçon.

Parmi les plus célèbres pêcheurs à la ligne des temps présents, on cite M. Amant, l'acteur du Vaudeville, et M. Dupeuty, l'auteur dramatique; ils ont voulu enrôler Lepeintre jeune ; mais ce gros homme n'a pu mordre.

Dans les dettes, pour lesquelles on a poursuivi Lepeintre jeune,

que sa légèreté a fait ranger, par M. le premier président Séguier, parmi les fils de famille, on compte pour quatre mille francs de goujons frits !

La pêche a aussi ses braconniers ; et la pêche à la ligne, malgré sa candeur et son innocence, n'est point exempte de ces méfaits. La surveillance administrative livre une guerre acharnée à ces forbans de rivière. Le plus intrépide d'entre eux, un marchand de balances, M. H....., dépistait toutes les poursuites ; un égout lui servait de caverne, et malgré vent, marée et inspecteur, il pêchait en tout temps.

Les engins de pêche se vendent à Paris sur les berges et

sur les ports ; au quai de la Mégisserie on trouve des ustensiles de pêche qui sont en grande et légitime réputation.

Après les pêcheurs à la ligne, les canotiers !

Autrefois la Seine avait des bachots, quelques bateaux recouverts d'un *papillon blanc*, comme les voitures des blanchisseuses, faisaient de la musique sur l'eau et se donnaient des airs de gondoles vénitiennes ; maintenant la Seine a ses canots, ses nacelles, ses yoles et ses chaloupes, nous avons même

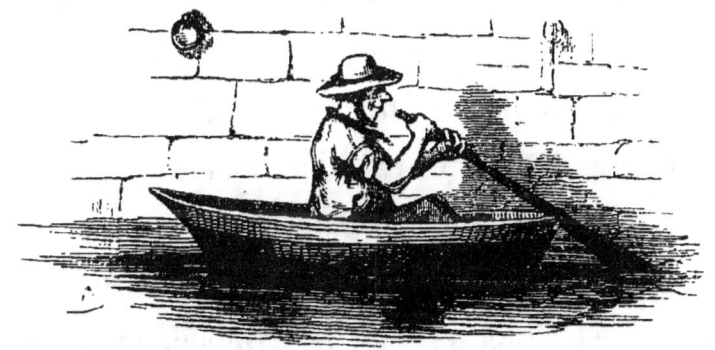

aperçu une pirogue.

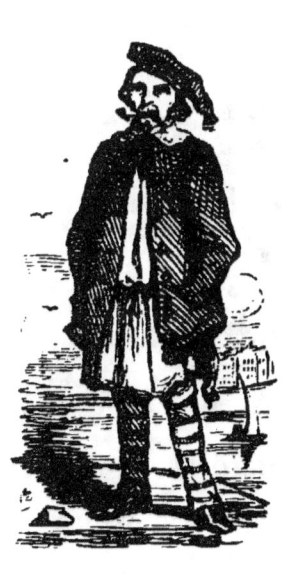

Les canotiers portent rigoureusement le costume marin, et parlent le *chien de mer* et la *bagace d'entre-pont*, dans toute leur pureté, dans toute leur rudesse, ils y mêlent l'argot de toutes nuances ; ils ont des récits et des chansons que ne désavouerait pas le gaillard d'avant le plus *flambart* qu'on puisse imaginer ; issus des francs marins et des corsaires du Vaudeville et de l'Opéra-Comique, ils ont laissé bien loin

leurs maîtres dans l'art de jurer. Ils ont à bord un équipage complet, l'état-major et les *équipiers*; chaque bord a un nom, *le Veau-Marin*, *la Rafale*, *l'Écrevisse*, *le Crapaud* et *la Grenouille*, leur abordage s'appelle un *battage*. Le canotier a adopté pour ses expéditions les braies, la *salopète* et la vareuse; il a sa voile latine triangulaire, il a ses avirons, son pavillon qu'il arlequine, selon sa fantaisie, et qu'il emprunte à tous les pays. S'il l'osait, le canotier séquanien, il aurait une boussole, des ancres, un porte-voix, des montres marines et une ancre de miséricorde; il a construit des pyroscaphes; nous avons vu *le Pluton*, un véritable joujou, aborder à Saint-Germain. Hélas! le canotier a aussi ses naufrages; une flaque d'eau et un coup de vent noient sa manœuvre maladroite, et trop souvent, pour lui, la farce a tourné au drame.

Le canotier est Français; il a sa nymphe, sa Sirène et ses amours, qu'il promène dans les îles Fortunées. Pour lui le

moindre bouchon se change en cambuse; il ne descend à terre que pour tout mettre à feu et à sang, et fait des orgies de

corsaire, comme s'il avait reçu sa part de prise ; il a sa Gulnare comme le héros de Byron, odalisque ravie aux harems de la rue Saint-Denis.

Le jour il *nage* avec l'aviron, gravement, en cadence et

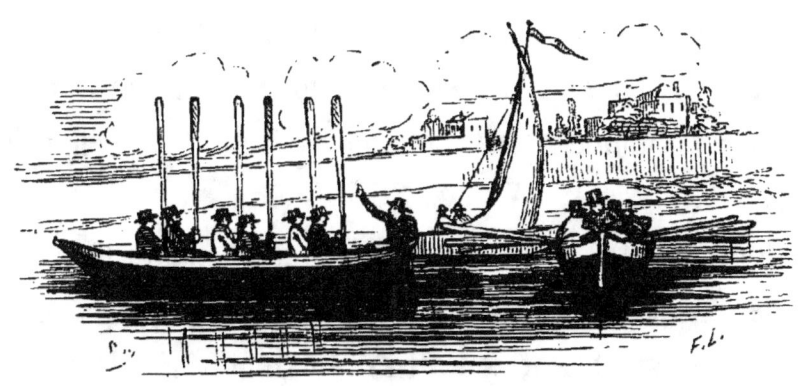

sans rire, il fait les saluts sans sourciller ; le soir il chante la mer, sa goëlette penchée sur le flot, et ses amours.

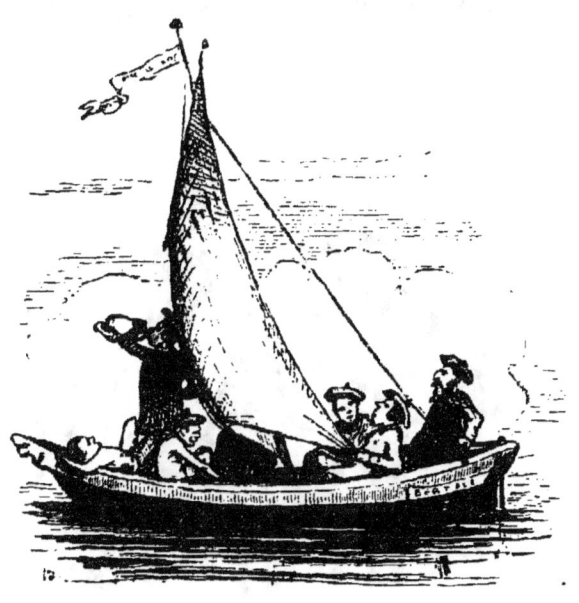

Dans ses courses d'exploration, il a découvert toutes les îles peuplées et désertes qui couvrent la Seine, ainsi que les colonies de pêcheurs qui bordent ses rivages; dans ses voyages de long cours il a vu Saint-Maur, Créteil, Saint-Cloud, Asnières et Saint-Denis.

Le canotier est sérieux dans sa folie; la caricature gagne beaucoup à ce flegme; le canotier séquanien fait de la marine d'eau douce, comme Don Quichotte faisait de la chevalerie errante.

Sur tout le reste, il est fort raisonnable; pendant la semaine il dépose ses mœurs de mer, sa piraterie, sa chique, sa grosse voix, sa rudesse et tout son attirail terrible, dont il ne s'affuble que le dimanche; il n'est scélérat, boucanier et flibustier qu'un jour sur sept.

Ce *sport* maritime est à l'usage de la petite propriété marchande de la fashion de magasin, de bureaux et d'arrière-boutique.

L'Opéra, chœurs, orchestre et corps de ballet, a fait d'Asnières un des ports de mer les plus importants des environs de Paris.

Ce qui désole le plus le canotier, c'est de n'avoir jamais eu le mal de mer; il n'a encore *compté ses chemises* que pour n'avoir pas compté ses verres.

Les chantiers de canots sont sous les ponts : sous les arches du pont Saint-Michel, nous avons examiné un canot en construction admirablement svelte, élégant et léger dans toutes ses proportions. L'année dernière tout le monde a pu voir amarré au pied du Pont-Royal, en aval, au bas du quai de la rive droite, un petit bâtiment gréé en goëlette; il y a une fort jolie chaloupe, avec ses agrès, en rade, près du pont au Change. Les touristes anglais ont sur le lac d'Enghien une flotte en miniature.

Le Seine a ses bohémiens; ils *gouapent* sous les ponts, pillent et dévalisent les bateaux dans lesquels ils se glissent, malgré la surveillance des mariniers qui établissent leur lit et leurs marmites dans les cabines; on les retrouve nus sur le rivage et dans l'eau, aux abreuvoirs et sur le bord, lavant, savonnant et baignant les chiens, lorgnant les bateaux de blanchisseuses, pêchant des bûches, cherchant les vieux fers détachés des pieds des chevaux, risquant de se noyer pour quelques sous, faisant des ricochets et aussi les cornes aux pêcheurs à la ligne qui ne prennent rien. Ces *lazzaroni* s'assemblent sous les arches des ponts et dorment au soleil.

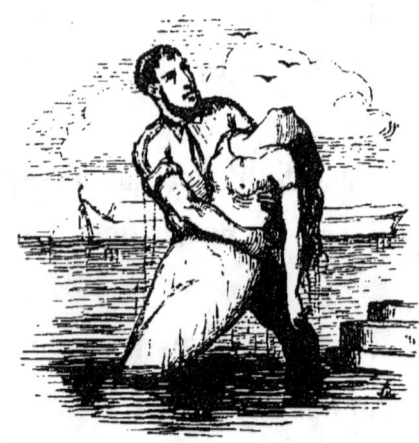 Le fleuve a ses drames où vont aboutir tant d'autres drames ; la Morgue est là pour l'attester. Dans ces circonstances sinistres rien n'égale le zèle et le dévouement des Séquaniens ; c'est pour eux une tradition d'humanité ; la prime de secours n'est pas refusée, mais elle n'est pas le mobile de ces actes généreux : la probité, la charité et le courage se manifestent dans toutes les classes qui ont gardé le type primitif; à la Halle et sur la Seine, rien ne les a affaiblis.

Les fastes des Séquaniens ont des dates historiques. Pour ne parler que de ce siècle, nous citerons le marsouin qui a remonté la Seine jusqu'à Paris, à la suite d'un bateau de sel : on le voit empaillé au Muséum d'histoire naturelle ; les feux d'artifice de l'empire qui faisaient flamboyer les eaux ; la fête vénitienne et les gondoles illuminées de 1832 ; le fameux vaisseau de carton ; les débris de l'archevêché, et la bibliothèque de l'archevêque roulés dans ses vagues ; les bateaux funèbres qui portèrent au Champ de Mars les corps des morts de juillet, et ceux qui rapportèrent à Paris les débris calcinés du 8 mai ; l'obélisque du Luxor, son allége et son équipage : ce fut la première fois que Paris vit dans ses eaux un bâtiment de l'État : Napoléon et ses funérailles !

La Seine, après avoir baigné le Louvre, salué Saint-Cloud

et Saint-Denis, va se jouer dans les méandres de la résidence royale de Neuilly; là elle rencontre et promène sur ses eaux une flottille dorée.

I

PARIS SUR L'EAU.

Paris et la Seine. — Flotte et flottille. — Les intérêts, le travail et le plaisir. — La ville sur le fleuve. — Le passé. — Le vaisseau de la ville de Paris. — Un mariage. — Les nageurs parisiens. — Éducation. — Deligny. — Petit. — Les écoles de natation. — Le *bain a quat' sous*. — Ses mœurs. — Le genre Grenouillard, aux flambeaux. — Le bain Trouchon. — Poitevin. — Les *bains Vigier*. — Indolence. — Progrès. — Gontard. — Les bateaux de blanchisseuses. — Le fleuve et les monuments.

Pour celui qui, dans les habitudes et les affections d'une grande cité, ne cherche pas seulement le côté plaisant ou l'aspect ridicule, chaque sympathie, chaque inclination, même celles qui étonnent le plus, ont des causes originelles et nécessaires. En remontant avec rapidité et avec franchise le cours des âges, on voit chaque coutume et chaque penchant naître naturellement des faits, presque toujours avec sagesse. Le temps, qui altère tout ce qu'il n'améliore pas, met souvent, il est vrai, la folie, l'extravagance, la manie et la déraison à la place de ce qui était d'abord régulier et sensé.

Le Parisien aime la Seine, comme le Vénitien aime l'Adriatique. L'enfant de Paris, s'il le pouvait, ferait de son fleuve une mer. Que de fois il a sérieusement rêvé ce prodige! Aussi comme il traite gravement toutes ses relations avec la Seine! Il a, comme nous venons de le voir, ses ports, ses

canaux, sa flotte et sa population maritime, sa navigation, un commerce immense, ses trains flottants et ses pyroscaphes : voilà pour ses intérêts, pour son travail et pour son bien-être. Sur ce chemin, qui marche en traversant Paris, comme eût dit Pascal, la ville voit se presser, à l'entrée du fleuve, les denrées des plus riches provinces ; à sa sortie, affluent toutes les productions du monde. On a parlé des eaux qui roulaient de l'or ; l'industrie a chargé d'or le sable de nos rivières.

Pour ses plaisirs, Paris a sa flottille, que nous vous avons montrée svelte, élégante, légère et pavoisée ; les rivoyeurs et les canotiers de la Seine sont assurément de nature plaisante : il est sans doute difficile de ne pas rire de l'importance nautique dont ils affublent leur personne, leurs mœurs et leurs langages : c'est le carnaval sur l'eau. Cependant, sans trop d'effort, on peut retrouver, dans cette fantaisie poussée jusqu'au burlesque, les traces de l'instinct primitif et des premières amours des rives et du fleuve.

Une ville s'est établie sur le fleuve, dont elle complète ainsi la vie et le mouvement. Cette ville, elle a suivi, trop lentement peut-être, dans ses progrès et dans ses embellissements, l'impulsion du rivage qui chaque jour se couvre d'édifices nouveaux.

Si la pensée se reporte dans le passé, à travers les ténèbres qui entourent l'origine de l'antique Lutèce, nous voyons le berceau de Paris placé dans une île au milieu des eaux. En avançant de siècle en siècle, la Seine est pour Paris une source

de prospérité toujours croissante. C'est en témoignage de ces bienfaits que la ville de Paris a placé dans son écusson un vaisseau, comme le signe durable de sa gratitude pour cette navigation du fleuve qui fut le principe de sa grandeur.

Paris et ses magistrats ont épousé la Seine, comme Venise et ses doges étaient mariés à la mer Adriatique.

Le Parisien, non pas cet être métis qui vient de tous les coins de la France peupler la grande ville, le Parisien pur sang a pour son fleuve toutes les prédilections et tous les goûts qu'on voit se manifester chez les habitants de notre triple littoral. Le premier plaisir que goûte l'enfant de la Seine, c'est celui de s'essayer à nager. Paris compte des nageurs supérieurs en force aux plus habiles nageurs des ports les plus fameux ; ce sont tous des enfants du peuple ; tous se sont formés eux-mêmes et sans autres maîtres que leur intrépidité et la nature. Paris est non-seulement la ville de France, mais la seule ville du monde qui ait ouvert des écoles de natation et enseigné cet art avec un corps d'instituteurs et de principes. La natation, bien avant l'escrime, avant la danse, avant l'équitation et avant la gymnastique, introduite aujourd'hui dans nos écoles, avait pris place dans l'éducation des enfants de Paris. Cet enseignement fut longtemps épars sur les rives, ne suivant aucune règle et sans être soumis à aucune discipline ; il était plein de périls. M. Deligny eut le premier l'idée de fonder une école de nata-

tion ; ce fut au commencement du siècle. Le gouvernement autorisa cet établissement ; il y eut même un décret impérial qui ordonnait de créer une école de natation sur le plan de celle de Paris, dans chaque ville où il y avait un lycée. Ce décret ne fut point exécuté.

Maintenant si, de ce point de départ, nous voulons arriver jusqu'à l'état actuel des choses, nous serons étonnés de la longue indolence du progrès et de l'essor subit qu'il a pris dans ces dernières années.

Deux écoles de natation furent établies sur la Seine, il y a quarante ans ; elles étaient placées aux deux extrémités du fleuve : l'une en haut, en amont ; l'autre en bas, en aval ; la première était située au quai de Béthune, à la pointe orientale de l'île Saint-Louis ; la seconde s'était posée à l'extrémité du quai d'Orsay, près du pont de la Concorde. Ces deux établissements étaient tenus, l'un par M. Petit, l'autre par M. Deligny, l'inventeur ; leur aspect et leur destination différaient d'une manière notable. Tous deux se composaient d'un espace renfermé par quatre galeries disposées dans l'ordre du parallélogramme. Dans la longueur, les galeries formaient un portique, dont le fond était garni de cabinets pour les baigneurs ; à l'extrémité supérieure était une rotonde que l'on appelait l'*amphithéâtre*, à l'autre extrémité les cabinets continuaient. Un pont, jeté au milieu de l'école, la partageait en deux bassins ; aux quatre coins de ces bassins, des échelles plongeaient dans l'eau pour faciliter l'entrée et la sortie. Des deux côtés, sur les flancs des

bateaux de construction s'étendaient des filets solidement fixés ; à la fin de l'école des claies épaisses et serrées formaient une clôture protectrice.

Ces dispositions générales sont, en quelque sorte, la charpente normale de toutes les écoles de natation ; elles ont été conservées, mais d'intelligentes et somptueuses améliorations ont beaucoup fait pour la parure et pour le comfort des établissements, tels qu'ils existent sous nos yeux.

Les bains chauds, dans l'intérieur de la ville, déployaient un luxe qui se rapprochait de la magnificence orientale, et à deux pas de ce mouvement les bains froids restaient immobiles dans leur rudesse native.

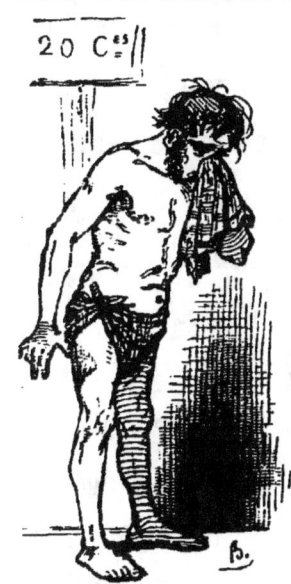

La Seine était couverte de *bains à quat' sous*; les prescriptions décimales, pour lesquelles nous professons un profond respect, ne sont point parvenues à chasser ce nom des habitudes du langage populaire. Ces bains, où l'on paye maintenant vingt centimes, avaient un aspect repoussant. Quelques planches mal jointes, recouvertes d'une grosse toile, indiquaient ces lieux de délices. On y fournissait des caleçons à ceux qui pouvaient les payer ; la majorité des baigneurs supprimait ce vain ornement ; les peignoirs étaient complétement inconnus ; quant à la serviette, c'était un luxe et un raffinement dont la pensée ne venait à personne. Le bain était entouré

d'une quadruple rive en planches non rabotées; au milieu

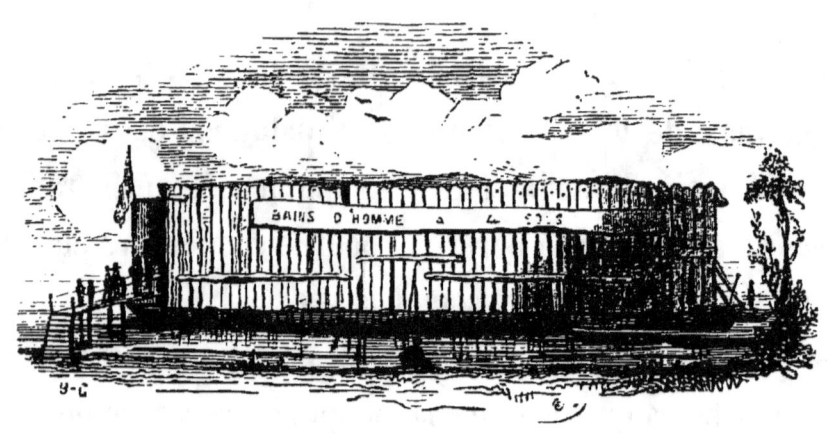

une corde, tendue d'un bord à l'autre et attachée à des pieux, servait aux ébats nautiques; il y avait, du reste, peu ou point de cabinets, chacun faisait un paquet de ses hardes et les laissait livrées à la grâce de Dieu. La cantine était admirablement pourvue de petits pains, de cervelas et d'eau-de-vie; on descendait dans l'eau par des échelles à l'état de nature.

Rien n'était moins séduisant que cet ensemble, et pourtant, j'en appelle à tous les souvenirs, le *bain à quat' sous* n'a pas été vaincu dans la mémoire et dans la reconnaissance du nageur parisien, son nom sera toujours cher; le faste des écoles nouvelles ne saurait l'effacer. Nous avons vu les plus élégants baigneurs, les nageurs les plus fashionables, ceux que leurs voyages avaient conduits dans les eaux les plus célèbres du monde, aux bords les plus lointains, en Orient, dans l'Archipel grec aux flots doux et parfumés, sur les rives embaumées de

Naples et de la mer de Sicile, aux vagues de l'Océan ; l'écume, les senteurs pénétrantes, le sable le plus fin, les hautes falaises, tout ce que la mer et ses rivages enserrent de beautés pittoresques, ne faisaient point oublier le pauvre *bain à quat' sous*, si loin de ces magnificences.

C'est au *bain à quat' sous* que tous les caleçons glorieux, qui ont élevé si haut la réputation du nageur parisien, ont fait leurs premières armes.

Une de nos meilleures souvenances est celle que nous avons gardée du bain Tronchon, à la pointe est de l'île Louviers ; c'était le rendez-vous de toute l'école buissonnière du lycée Charlemagne, et Dieu sait quelles fêtes nous y faisions pendant

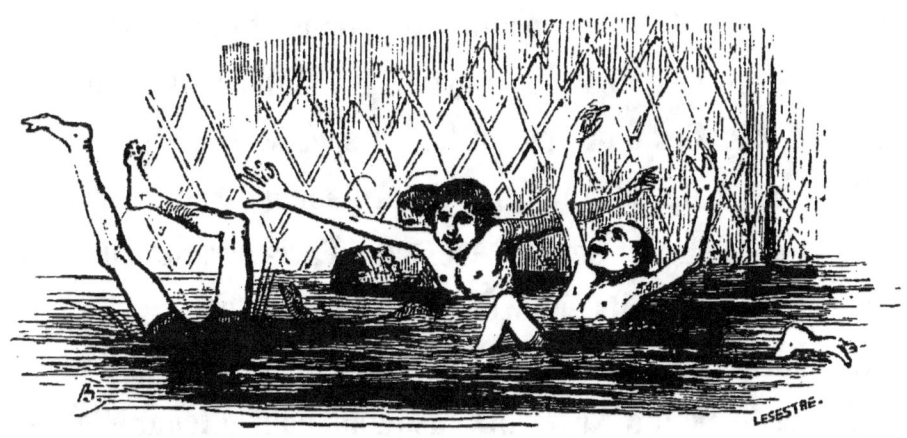

les heures que vous volions à l'étude, en croyant bien attraper nos maîtres. Il m'a toujours semblé que les divinités de la mer, les tritons, les nymphes et les naïades, tous les dieux marins et humides, dont les poëtes ont tant chanté les jeux et les prouesses, ne devaient pas s'amuser plus que nous

dans cette façon de vaste baquet, qu'on appelait le bain Tronchon ; et puis, c'était ce fruit défendu dont rien n'égale la saveur.

Dans l'été, le soir, lorsque la chaleur de toute une journée a bien chauffé la fournaise de nos rues, brûlé les murs et le pavé, pour contempler dans son ingénuité la jeune population plébéienne de Paris, il faut aller un samedi dans un bain à vingt centimes. Imaginez une bande de démons, noire de charbons et de fumée, ou bien des cyclopes, arrachés tout à coup à leurs fourneaux et à leurs forges, et plongés dans un bain qu'un seul instant rend épais et fangeux, et vous n'aurez encore qu'une faible idée de ces masses de batraciens à face humaine, grouillant et pataugeant dans cette vasque immonde. C'est là qu'est né le genre grenouillard. Le soir, à la lueur fumeuse des lanternes, c'est un spectacle infernal.

Dans ces bains l'eau a peu de profondeur, elle varie d'un mètre à un mètre et demi ; cependant l'aristocratie du lieu a, dans certains endroits, joui de deux mètres d'eau.

Ces sales échoppes de planches et de toile étaient nombreuses, et, depuis le pont d'Austerlitz jusqu'au pont d'Iéna, elles couvraient tout le fleuve. Ces établissements, d'apparence si misérable, étaient flanqués par les bateaux de blanchisseuses, tout aussi laids que les *bains à quat' sous,* et la rivière présentait sous ces tristes fabriques un aspect désolant. Les quatre établissements des bains Vigier rehaussaient seuls la vue de la Seine.

C'est là que le paisible bourgeois s'enfonce douillettement dans les profondeurs de sa baignoire; il se trempe à l'heure; il a su s'entourer de toutes les sensualités qui lui sont chères; sa montre, son thermomètre, le mouchoir, la tabatière, les besicles bien affermies sur le nez, et sous ses yeux son livre bien-aimé, voilà ses délices. Il fait et refait son bain, le

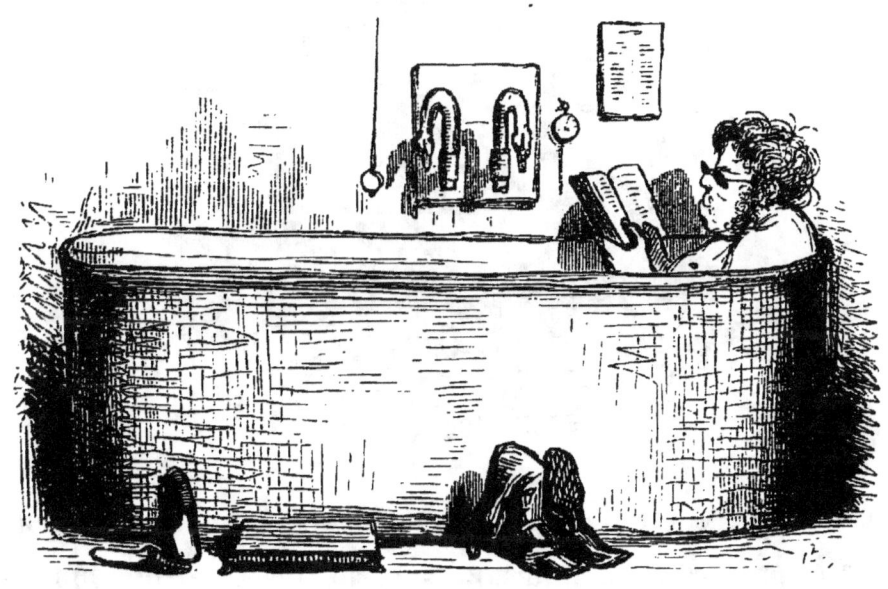

gradue avec art, voit avec orgueil flotter sur l'eau le ballon de son abdomen. Au bain, le bourgeois de Paris rêve l'Orient, ses délices, ses voluptés, ses parfums et ses odalisques, l'opium et ses extases, et prend une croûte au pot.

Un sieur Poitevin fut le premier qui établit à Paris, en 1765, un vaste établissement de bains sur bateau; M. Vigier, qui lui succéda, a donné un grand et important développement à cette idée; il fit flotter quatre bains sur la Seine : au pont Marie, au Pont-Neuf, au quai des Tuileries, au pied du pa-

villon de Flore, et de l'autre côté, à la tête du quai d'Orsay ; ce dernier bateau a conservé le nom de *Bains Poitevin*, les trois autres s'appellent *Bains Vigier*. Ces bâtiments ont deux étages et sont construits et décorés avec goût et élégance : ils ont les formes et la figure d'une villa flottante ; les galeries sont ornées

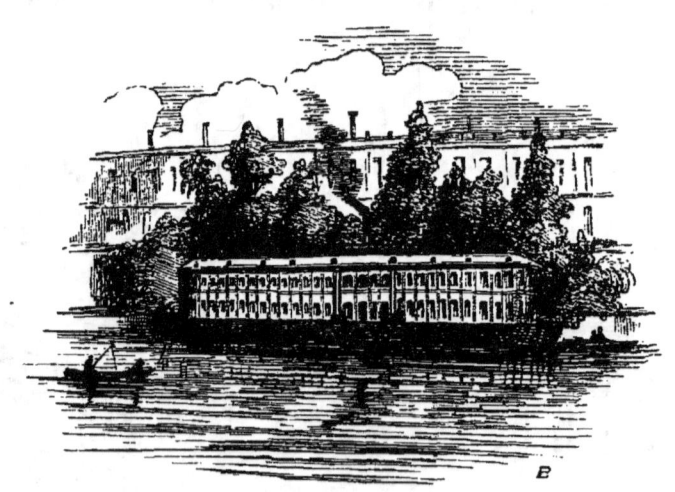

de colonnes et de pilastres, avec de beaux plafonds ; elles sont éclairées par des campaniles qui servent aussi de communication de l'une à l'autre. Au dehors, en avant, vers le milieu du bateau, l'entrée se compose d'une espèce de porche garni de caisses de fleurs et d'arbustes ; on y descend du quai par un escalier à pente douce et à repos ; un pont chinois joint la rive à l'établissement, et sur les bords qui regardent l'édifice, un parterre, des pelouses verdoyantes et de grands arbres, des saules, des peupliers, forment un jardin d'un effet ravissant.

Ne semble-t-il pas que ces charmants modèles dussent

mieux inspirer leur voisinage? Pendant de longues années aucun progrès ne se manifesta. Lorsqu'enfin l'impulsion architectonique, qui embellissait la ville et la fait si magnifique, se mira dans l'eau du fleuve et s'y réfléchit, on parut comprendre alors qu'il fallait mettre les constructions nautiques en harmonie avec la beauté des quais, et la gracieuse ordonnance des ponts et des passerelles qui couvraient la Seine, fière aussi des édifices hydrauliques de ses pompes à feu.

Les deux écoles de natation, qui régnaient paisiblement sur un domaine que personne ne songeait à leur disputer, ne se piquaient point d'un luxe qu'elles regardaient comme inutile ; la concurrence les réveilla de cette torpeur. Des bains rivaux s'établirent sur différents points du fleuve, et firent assaut de coquetterie et d'éclat extérieurs. Entre le Pont-Neuf et le Pont-Royal, des bains froids furent créés. Ceux qui s'amarraient en amont du Pont-Royal furent tout de suite remarqués par le bon goût de leurs dispositions ; ils sont tenus par un sieur Gontard.

Nous consacrerons un chapitre spécial à une visite d'exploration dans chacun de ces établissements, dont nous dirons les destinées passées et la situation présente, les mœurs qui leur sont propres et les mérites qui les recommandent à la faveur du public.

Les bateaux de blanchisseuses prirent aussi un aspect nouveau : aux hangars hideux succédèrent des kiosques allongés, vastes, bien aérés, d'une forme agréable et salubre, tout dia-

près de couleurs, et surmontés d'un séchoir à claire-voie et à treillage, dans le style oriental.

Le fleuve, qui traverse la capitale du royaume et dont les eaux baignent le pied du Louvre et de tant de splendides monuments, prend de jour en jour un aspect plus digne de la cité qu'il parcourt. C'est une des améliorations les plus sensibles des temps modernes. La Seine, dégagée des masures qui encombraient ses ponts, des moulins et des usines qui obstruaient son cours et des honteuses constructions qui pesaient sur ses eaux, coule maintenant sous un fardeau qu'elle peut porter avec joie et avec orgueil.

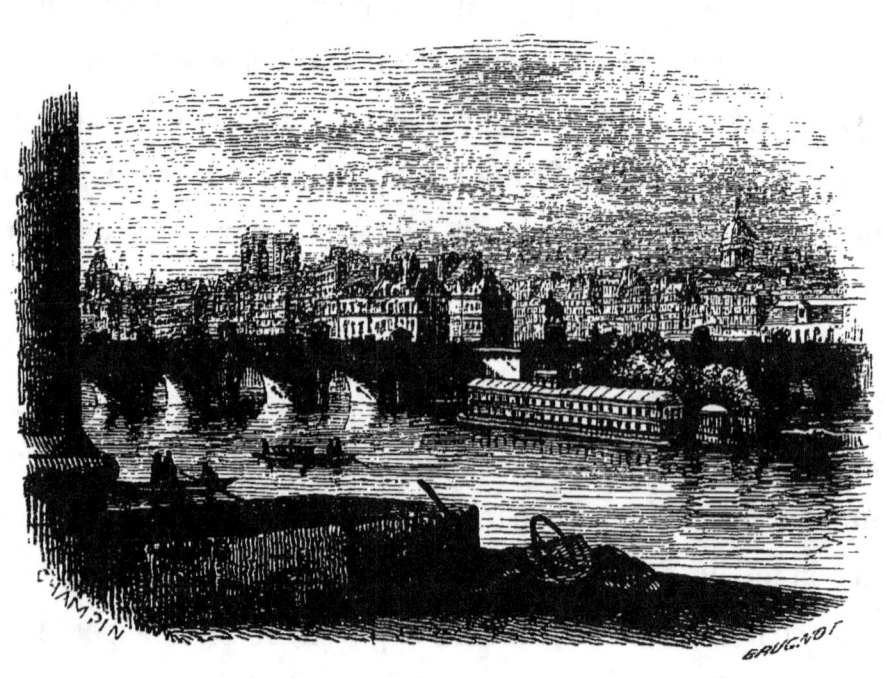

## II

### DE LA NATATION.

Ses bienfaits. — La nature et l'art. — L'homme et les animaux. — Calcul de pesanteur spécifique. — Le point d'appui. — Nécessité des principes. — LA BRASSE. — Démonstration. — Les deux mouvements. — Liberté des premiers essais. — Quelques avis. — Dangers. — Exagération. — Conseils contre le péril. — HYGIÈNE DU NAGEUR. — Le repas, la transpiration, la respiration, l'entrée au bain, le vêtement, la sortie, l'air et l'eau, la canicule, les heures du bain. — Avantages de la natation.

L'exercice de la natation est, de tous, celui qui fait le plus pour la santé de l'homme; il met tous les muscles en mouvement, sans exciter aucune déperdition et sans produire aucune faiblesse par la transpiration.

Il n'est pas vrai de prétendre qu'il soit aussi naturel de nager que de marcher; outre la terreur instinctive que l'eau inspire aux êtres que leur conformation attache à la terre, les mouvements et l'agitation déréglés de ceux qui ne savent pas nager les élèvent et les portent, il est vrai, à la surface, mais pas assez pour mettre hors de l'eau les organes de la respiration, dont l'obstruction amène l'asphyxie, la mort. La forme du corps humain s'oppose même à cette position; couché horizontalement sur l'eau, l'homme, s'il n'y a pas été formé à l'avance, ne sait point redresser la tête. La ressemblance de ses mouvements des pieds et des mains avec ceux de la grenouille a seule accrédité, mal à propos, cette croyance de la

faculté naturelle de nager. Un autre obstacle s'oppose encore à cette prétendue facilité native; les quadrupèdes nagent et tiennent la tête au-dessus de l'eau, sans faire d'autres efforts que ceux qui leur sont habituels ou familiers pour marcher; l'homme, au contraire, est obligé dans l'eau à des mouvements que rien ne lui a appris. Il est vrai que, par cette intelligence qui lui a été donnée pour remplacer les facultés physiques qui lui manquent, l'homme apprend aisément à nager, et il acquiert par l'éducation une supériorité incontestable; mais, dans ses premiers essais, il a des tâtonnements que les animaux ne connaissent pas.

Tout corps humain plongé dans l'eau en déplace un certain volume, dont le poids est supérieur au sien; l'eau le ramène donc à la surface; les personnes grasses ont plus de chances que les personnes maigres pour se tenir sur l'eau; mais dans la marche de la natation, elles sont moins promptes et moins énergiques que les natures osseuses et nerveuses. Les personnes grêles doivent, autant qu'elles le peuvent, dilater leur poitrine. La position horizontale sur le ventre a été naturellement indiquée par notre organisation. Les extrémités solides tendaient à s'enfoncer; le ventre et la poitrine pouvaient seuls, par leurs cavités et par leur gonflement, servir de support, en restant à la surface par leur légèreté spécifique; la tête, par son poids, tendait aussi vers le fond, tandis que la colonne vertébrale et la charpente osseuse pesaient encore pour faire sombrer l'individu. Dans ces dispositions, le centre

de gravité du corps humain est dans la région de l'hypogastre, au creux de l'estomac. La position naturelle de l'homme nageant est donc horizontale, mais légèrement inclinée vers les extrémités ; cependant ce que le nageur doit exécuter à tout prix, c'est de bien se *coucher* sur l'eau, comme disent les maîtres de l'art ; il obtient alors une flottaison facile et rapide, et que le moindre effort accélère et favorise. Le nageur trouve en outre, dans cette situation parfaitement horizontale, un point d'appui pour tous les leviers qui opèrent les mouvements ; il peut alors varier à son gré et en mille manières ses jeux et ses évolutions ; c'est à la fois pour lui un moyen de jouissances et une ressource dans le péril, ou pour le sauvetage si fécond en dangers.

Nous ne saurions trop recommander aux personnes qui apprennent à nager de s'attacher sévèrement aux principes et à leur exécution stricte, correcte et régulière ; avec cette attention sur soi-même, on s'apercevra bientôt d'une merveilleuse facilité de mouvement et du bon emploi de toutes les forces que le déréglement amoindrit, en les gaspillant.

Dans les commencements, il faut s'attacher d'abord à une seule manière de nager et ne pas chercher des résultats extraordinaires. Dans ce chapitre, nous ne traiterons donc que de la méthode simple, celle qu'on appelle *la brasse*. Cette manière est la plus générale et la moins compliquée ; c'est aussi celle qui ménage le plus les forces et les emploie le mieux.

Le corps étant incliné sur l'eau, vous collez les coudes au

corps, les mains jointes et réunies sous le menton, les jarrets ployés et les talons réunis vers l'endroit où, comme dit Arnal, le dos perd son nom, les cuisses à plat sur l'eau.

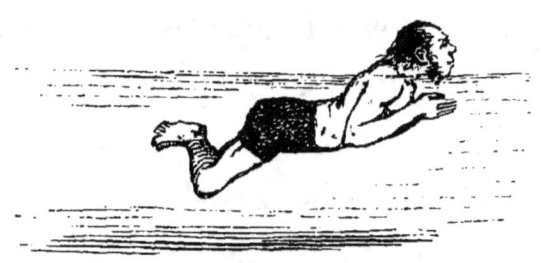

Le premier mouvement consiste à allonger sans précipitation, sans roideur, mais avec fermeté, les bras en avant, et à donner aussitôt le coup de jarret avec vigueur, avec écart, avec

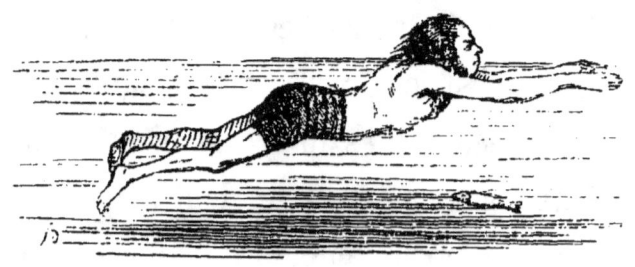

netteté. Le deuxième mouvement veut qu'on rapproche fortement les cuisses et les jarrets tendus, et qu'on ramène les mains à plat sur l'eau, les coudes au corps, les doigts sous le menton, comme dans la première position. Il faut, dans ces deux mouvements, ne pas oublier de tenir la tête élevée, de s'étendre franchement et sans hésitation, de ne pas laisser les membres sortir de l'eau et d'avoir les doigts des mains rapprochés et creusés en forme de cuiller à pot. En exécutant

ce second mouvement, par le rappel des mains, des cuisses et des jarrets, la poitrine et le corps se trouvent légèrement soulevés. C'est le moment qu'il faut choisir pour respirer. Ce qu'il est important d'observer, c'est de s'abstenir de toute précipitation et de ne pas faire une autre brasse ou brassée avant que l'impulsion de la première soit épuisée.

Telles sont les règles fondamentales de la natation. Elles sont peu embarrassantes pour l'intelligence, mais elles exigent une grande rectitude d'application. En s'accoutumant de bonne heure à ne rien négliger et à n'omettre aucun détail, on est sûr d'acquérir de la grâce et de la vigueur.

Il y a peu de conseils à donner sur les règles à suivre dans les premiers essais ; chacun apprend à nager selon l'organisation qui lui est propre : les uns, audacieux, se précipitent dans les flots et ne demandent le salut et l'enseignement qu'aux inspirations soudaines ; les autres agissent prudemment avec l'eau qu'ils tâtent et cherchent à connaître, mais sans peur et sans faiblesse ; d'autres enfin ne s'aventurent que timidement et n'avancent que pas à pas. Ces téméraires, ces sages et ces timides forment les trois classes des élèves adultes ; les enfants, une fois qu'ils ont surmonté leur première répugnance, aiment l'eau, s'y jouent volontiers et se familiarisent avec elle, presque sans y songer. C'est dans la jeunesse qu'il faut apprendre à nager. L'âge mûr est plus propre à cet exercice quand il le connaît, mais il est généralement inhabile à s'y former.

Les enfants n'aiment pas les médecines parce qu'elles sont amères : ils n'aiment pas l'eau parce qu'elle est froide.

Voici quelques avis que l'expérience nous dicte : pour apprendre à nager, la mer est le meilleur des lycées, l'eau salée plus dense que l'eau douce soutient mieux le nageur. Il peut, s'il ne se sent pas porté à plonger la tête, entrer dans l'eau jusqu'à la naissance des mamelles, faire surtout attention à ne pas perdre le point d'appui sur le sol ; on se fixe un point d'arrêt, un but auquel on puisse atteindre et se retenir ; on s'élance vers ce but, les mains en avant ; on s'efforce, par une secousse brusque des pieds, de glisser jusqu'à lui, sans que l'eau couvre le visage. On augmente progressivement la distance, et, à l'élan des mains et de l'avant-corps, on y joint la force élastique du jarret. Ici se présente la première explication du précepte capital ; l'impulsion du pied qui repousse le sol ne suffit pas, si, par le même temps, on ne rapproche les cuisses qui, dans ce mouvement, agissent comme de puissantes nageoires. Cette préparation musculaire dispose bien à l'intelligence et à l'exécution de la leçon régulière.

Plusieurs élèves, surtout dans les écoles de natation, se jettent, à quelque distance de la clôture, et, sûrs de ne pas *boire* longtemps, ils s'habituent courageusement à gagner la claie, souvent entre deux eaux, mais souvent aussi la tête haute.

Cette méthode est excellente.

On a beaucoup exagéré les dangers auxquels est exposé le

nageur. Les herbes et les plantes marines ont joué un grand rôle dans ces terreurs; rien n'est plus facile que de se débarrasser de cet obstacle; il suffit de l'aborder avec tranquillité; on rompt ces liens qui sont toujours prêts à céder, ou bien on se dégage en les faisant glisser. Le trouble et la peur peuvent seuls amener des accidents, du reste fort rares. Nous conseillons au nageur surpris par ces végétations sous-marines ou aquatiques de traverser l'espace qu'elles occupent en nageant sur le dos.

La crampe n'est pas non plus aussi redoutable qu'on l'a faite; dans cette circonstance, plus que dans toute autre, il faut conserver le calme; se maintenir sur l'eau par des mouvements lents et sans fatigue, appeler ou se diriger, sans trop d'efforts, vers un but, quelque éloigné qu'il paraisse. Les bons nageurs s'exercent volontiers à nager, sans les mains ou sans les pieds; ceux-là ne craignent point la crampe, à moins que la douleur n'anéantisse leurs forces. Nous conseillerons aussi aux élèves de s'habituer à nager avec leurs vêtements, en se chargeant même de certains poids; ces épreuves doivent être faites avec une prudence extrême, jamais dans des endroits périlleux, et toujours sous des regards vigilants et attentifs. Il est bon aussi de se façonner à soulever dans l'eau des objets pesants; l'eau en porte d'abord la meilleure part; mais, au moment où le fardeau n'est plus baigné, il reprend tout son poids. Les écoles de natation sont très-favorables à ces exercices qui ont l'attrait de véritables jeux.

L'hygiène du nageur a aussi ses prescriptions.

Nager tous les jours où la température de l'eau et celle de l'air plaisent est un exercice salutaire ; au début de la chaude saison, il faut graduer le temps qu'on passe dans l'eau. Un quart d'heure d'abord, puis une demi-heure ; il est rare que, pour chaque prise de bain, on aille au delà. En général, ce que l'on ne saurait trop éviter, pour l'esprit, c'est la satiété ; pour le corps, c'est la fatigue. Il n'est pas prudent d'aborder l'eau avant trois ou quatre heures après le repas ; d'ailleurs, l'estomac qui se sent chargé le moins du monde doit s'abstenir ; quant à la transpiration, il y a une règle certaine : n'entrer jamais dans l'eau sans avoir senti auparavant une impression de froid. Ce que le nageur ne doit pas perdre de vue, c'est la facilité de respirer ; au moindre embarras qu'il éprouve, qu'il se hâte de dégager par des efforts la bouche et le nez, de repousser l'eau qui a pu y pénétrer et ne reprendre haleine que lorsque les bords des orifices ont été secoués violemment.

Il vaut mieux entrer brusquement dans l'eau que d'y pénétrer lentement ; dans ce dernier cas il s'opère vers la région du cœur une retraite douloureuse.

A l'école de natation, l'expérience a prouvé qu'au sortir d'un repas, pris comme un intermède du bain, on pourrait se baigner sans danger. Sur ce point si délicat, nous n'avons point d'avis à émettre, mais nous nous garderons bien d'inspirer une funeste sécurité. Dans notre opinion, l'estomac rempli d'aliments est toujours dérangé dans ses fonctions digestives par l'immersion.

Se baigner nu serait sans doute préférable à tous les systèmes de vêtements, quelque légers qu'ils soient. Le nageur doit se disposer de manière à ne pas voir contrarier la liberté de ses mouvements; s'il se couvre la tête, il faut que sa coiffure s'adapte bien et s'applique sans laisser d'interstice; le caleçon de bain veut être juste et collant; il faut le réduire à sa plus simple expression, et faire en sorte qu'il ne cache que ce que l'on ne peut pas montrer. Sous ce rapport, les caleçons des écoles de natation méritent de graves reproches : ce sont des sacs informes.

Au sortir de l'eau, il faut s'envelopper soigneusement; l'air est plus à craindre que l'eau pour la santé; l'air qui saisit avec trop de rigidité le corps humide et ruisselant produit des effets funestes; se couvrir en toute hâte, rechercher le soleil et les lieux abrités, éviter avec la plus constante solli-

citude les courants d'air. Il ne faut pas supporter la plénitude de nez et des oreilles, il faut chasser de vive force l'eau qui s'y est logée, et ne s'habiller qu'après être complétement sec. On néglige trop cette précaution.

Quant à cette partie de l'année, la canicule, si calomniée auprès des baigneurs, c'est là un vieux préjugé dont la raison nous délivre peu à peu ; seulement, nous recommanderons aux baigneurs de ne pas nager, sous un soleil ardent ; les coups de soleil sont fort à craindre Le matin, après la première fraîcheur, de quatre à six heures après midi, et le soir, avant les fraîcheurs de la nuit, telles sont les heures les plus propices au bain.

Les boissons spiritueuses, prises avec modération, sont pour le baigneur un stimulant qui plaît et ne nuit pas.

Nous ne croyons pas devoir insister sur les avantages si nombreux attachés à l'art de nager. Pour le plaisir, c'est une source inépuisable et toujours nouvelle d'amusements et de distractions ; pour la santé, c'est, de l'avis de tous, l'exercice corporel le plus bienfaisant ; c'est une précaution utile dans toutes les habitudes de la vie, et comme moyen d'action et comme défense contre le péril ; une dernière considération, plus puissante que toutes les autres, recommande la natation : le nageur a plus d'une fois sauvé son semblable près de périr.

Contre la natation, des esprits chagrins parlent des dangers auxquels elle expose le nageur. Eh ! mon Dieu, s'il fallait redouter tous les accidents qui nous menacent, on ne marcherait point, un faux pas peut casser une jambe.

## III

### LE MAITRE DE NAGE.

Signalement : âge, éducation, profession, voyages, ses trophées, les traditions, portrait. — Au moral : vanité, ses manières, ses goûts, ses sympathies et ses antipathies. — La leçon. — Son caractère. — La *sangle*, la *perche*, ses répugnances. — Ses travaux d'hiver, sa vieillesse. — Amphibie.

Il a ordinairement plus de trente ans, et presque toujours moins de cinquante ans. C'est un enfant des ports ; il est né à la Rapée, à la Grenouillère, ou bien au Gros-Caillou ; les jeux de son enfance le conduisirent tout d'abord sur les bords du fleuve, dont les eaux avaient frappé ses premiers regards ; il barbotait dans les flaques d'eau avant de marcher ; le premier talent qu'il acquit fut celui de faire des ricochets : il y excellait ; il fut sevré avec une friture de goujons ; pour bouillie, il mangeait de la matelote.

# PARIS DANS L'EAU.

Il grandit dans l'eau. D'abord il fut passeur, et il eut un bachot ; puis il devint homme du port, prenant part à tous les travaux maritimes ; il a été débardeur, conducteur de trains, il a *déchiré* les vieux bateaux ; dans sa vie de travail, il a visité la Bourgogne, tout près des sources de la Seine, et  le Havre à son embouchure ; il ne se rappelle point avoir appris à nager, il semble qu'il ait nagé au sortir du sein de sa mère. Et cependant sa brasse est académique, sa manière est pure et correcte ; sa pose et son geste même, lorsqu'il laisse un libre cours à sa fantaisie, ont la sévérité et la grâce austère des principes de l'école. Dans son existence, il compte toujours  quelque bel exploit de sauvetage et quelques-unes de ces prouesses dont les nageurs sont si fiers ; il a des médailles : ce sont ses décorations. C'est un marinier. Il s'est longtemps distingué dans ces joutes sur l'eau qu'il appelle des *lances* ; il a été le héros de *lances* fameuses, sur la Seine, aux fêtes officielles de tous les régimes et sur le lac d'Enghien. Il a conservé le type que Vadé et Désaugiers ont chanté : c'est Cadet-Buteux. Son costume est traditionnel : en été, il porte le pantalon blanc et la veste blanche, la chemise rose.

les bas à côtes rondes, alternant de rouge et de blanc, la large ceinture rouge ; ses souliers ont la coquetterie de l'escarpin des muscadins, et n'ont pas détaché la large boucle ; il a sacrifié sa queue et ses cadenettes, il est à la *titus*, mais il n'a pas renoncé à la grande boucle d'oreille d'argent et à la grosse épingle ; l'ancre est toujours l'emblème dont il se plaît à parer ces joyaux. Sa figure bronzée est encadrée dans d'épais favoris ; tout en lui témoigne de sa force et de son expérience.

Au moral, le maître de nage a cette vanité que Molière a donnée à ses maîtres d'armes, de danse, de musique et de philosophie ; il met l'art de la natation avant et au-dessus de tous les autres ; comme antiquité, il le fait remonter au delà du déluge, puisque les hommes de ce temps ont nagé dans les eaux qui inondaient la terre. Cette bonne opinion de la science qu'il professe se réfléchit dans ses sentiments et dans son langage. Quoique marin de rivière, il ne se pique point de politesse, il ne s'humilie pas et ne se courbe sous aucune main ; il a une superbe indépendance, mais il ne va pas jusqu'à la rudesse ; il a du monde à sa façon, et il est un peu plus poli avec les gens qu'il ne le serait avec son caniche. Le maître de nage s'ennuie de ne rien faire ; l'oisiveté l'irrite, non point par amour du travail, mais parce qu'il ne gagne rien les bras croisés ; il aime le repos qu'il goûte au cabaret après une

# PARIS DANS L'EAU.

journée laborieuse et productive ; il est sobre, et, quand il ne s'enivre pas, il vit de peu. Lorsque la leçon *donne*, le maître de nage s'humanise et devient presque doux ; mais quand la leçon ne *donne* pas, son humeur est massacrante ; alors c'est un loup de mer.

Il a horreur de ce qu'il nomme les mauvaises pratiques, à la tête desquelles il place les élèves des colléges et des pensions, qui ne peuvent pas économiser sur leurs *semaines* de quoi lui donner un pourboire. Ce qu'il lui faut, ce sont des *gentlemen*, des petits barons allemands, ou des princes russes en bas âge conduits par leurs gouverneurs, et qui ont toujours la pièce blanche pour payer ses petits soins. Les grands et longs adolescents, les hommes d'âge mûr, sont pour lui de véritables poules au pot ; il les endoctrine si bien sur l'excellence de tout ce qu'il va leur enseigner, qu'ils ne peuvent faire moins que se montrer généreux.

Le maître de nage, dans l'exercice de ses fonctions, tient beaucoup du recruteur et surtout de l'instructeur qui dresse les conscrits. Il en a la voix et les intonations ; il ressemble aussi au maître d'armes.

— Allons, monsieur (ou jeune homme), attention! *Les coudes au corps*... Ferme!... et ne bougeons pas! Le premier mouvement s'exécute en allongeant vivement les bras en avant, et votre coup de jarret bien écarté. — Une, deux... Ferme!... N'ayez pas peur!... — Allons, monsieur (ou jeune homme), pour achever l'impulsion, rapprochez vivement les cuisses, tendez les jarrets, écartez les mains à plat sur l'eau. — Une, deux, trois. Allons, ferme! C'est bien ça, monsieur (ou jeune homme). — Maintenant nous allons passer au second mouvement, pour respirer. — Les bras en demi-cercle, appuyez sur l'eau, respirez, ployez les jarrets, rapprochez les talons. Remettez-vous comme en commençant. Allons, ferme! — Ce n'est pas ça, je vais vous répéter. Mais je me sèche le gosier, pensez-y, monsieur.

Ce monologue glisse le long d'une corde: à un bout est suspendu l'élève qui baigne dans l'eau : c'est le patient ; à l'autre extrémité on rencontre le maître de nage, marchant sur le bord et penché sur l'eau.

Il n'est pas rare que le maître de nage fasse *boire* un coup d'eau à ceux qui ne veulent pas ou ne peuvent pas lui faire boire un verre de vin.

Ces leçons dans l'eau sont quelquefois précédées de leçons à sec ; tantôt on fait répéter debout les mouvements de la natation, tantôt on

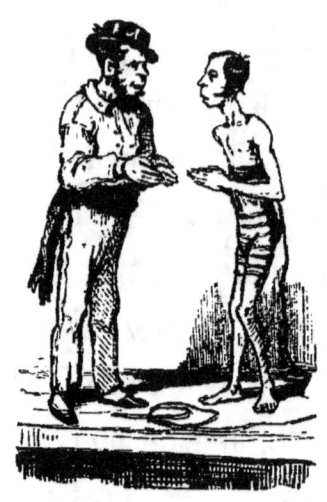

suspend par des sangles, dans l'air, ceux que l'eau effraye

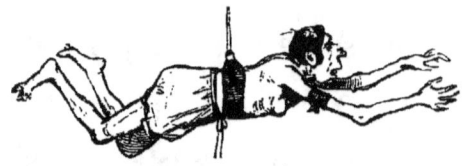

trop. Sous sa brusquerie apparente, le maître de nage, ce grognard de la Seine, est doux et bienveillant; il ne fera jamais de mal à ceux même dont il croit avoir le plus à se plaindre; il est bon pour l'élève; ses petites vengeances et ses mouvements de mauvaise humeur ne vont pas, ainsi qu'il le dit lui-même, au delà d'une gorgée. Il est rempli de sollicitude; sa vigilance et son dévouement n'ont pas de bornes; de l'œil il surveille la faiblesse des uns, l'imprudence et la sottise des autres.

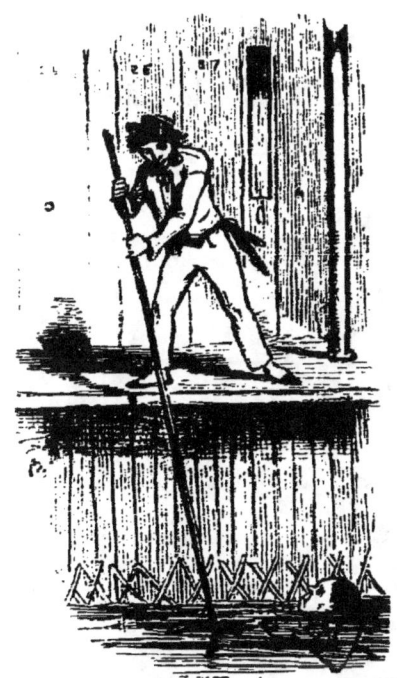

L'éducation du nageur, commencée par la sangle, continue par la *perche*. C'est une gaule de sauvetage, au moyen de laquelle on suit chaque brassée, comme les bras d'une mère ou d'une bonne suivent les pas d'un enfant; à la moindre hésitation, la perche protectrice que tient le maître de nage est présente et secourable. Ces fonctions demandent une attention soutenue, dont le surveillant ne s'écarte jamais. De la rive, il donne des conseils aux nageurs; il répond aux questions qu'on lui adresse sur tous les points de l'art; mais il veut qu'on reconnaisse ces services : un cigare, la goutte, et tous les petits présents qui entretiennent l'amitié lui sont fort agréables.

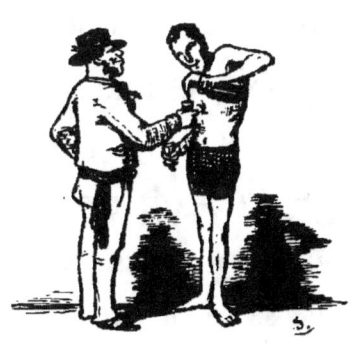

Le maître de nage et tous les hommes de sens n'admettent

aucun des moyens factices inventés pour soutenir le corps sur l'eau : les vessies, les ceintures ballonnées et les gilets de liége

sont proscrits par lui. La sangle, la perche, un bon vouloir, du calme et de l'application, voilà les livres et les instruments du nageur.

Pendant l'hiver, le maître de nage retourne au port et redevient marinier.

Lorsque l'âge ou les infirmités l'accablent, il se retire. L'eau lui a épargné quelquefois les disgrâces, mais le vin lui est toujour fatal ; il brise ses forces et ruine une à une les facultés les plus robustes. Le vieux maître de nage se courbe sous le poids des souffrances ; sa vue se perd, ses membres se paralysent, tout son être est ébranlé et chancelle ; il se retire alors. Dans sa détresse, ses souvenirs se reportent vers ses élèves ; il compte quelquefois parmi eux des princes du sang. Il a vécu dans leur familiarité, il a trinqué avec eux, avec eux il a fumé le calumet

de Havane ; il leur rappelle les chaudes journées qu'ils ont passées ensemble, et leurs bienfaits ne lui manquent pas. Dans d'autres rangs, il trouve d'autres secours; mais ces ressources s'épuisent, et c'est aux bons pauvres de Bicêtre que va échouer le maître de nage ; à moins que la femme, qu'il a épousée jeune lavandière, repasseuse ou blanchisseuse, lorsqu'il allait danser si gaiement à *l'Ecu*, devenue grosse dame de la halle ou de la rivière, n'ait soin de son homme, et ne lui fasse une vieillesse sans misère.

Le maître de nage est de nature amphibie.

## IV

### LES ÉCOLES DE NATATION.

#### CÔTÉ DES HOMMES.

Petit et Deligny. — Sous l'empire. — Le gentleman-poisson. — Caleçons bleus et Caleçons rouges. — L'eau des deux écoles. — *Le bain Henri IV.* — Gontard. — Renaissance. — MM. Burgh. — L'École royale de natation.

Nous avons dit dans le premier chapitre, *Paris sur l'eau*, que la Seine ne possédait que deux écoles de natation, l'une au quai de Béthune, l'autre au quai d'Orsay; c'est-à-dire aux deux extrémités de l'espace que le fleuve parcourt dans la ville. Ces deux établissements semblaient s'être conformés à la médiocrité des autres fondations séquaniennes; cependant, comme nous l'avons indiqué, il existait entre eux de véritables différences.

L'école de Petit, celle qui s'appuyait à la pointe de l'île Saint-Louis, était plus particulièrement destinée aux bains et à l'enseignement du quartier Latin. Les lycées devenus colléges et les grands pensionnats y affluaient; elle avait aussi la clientèle de l'école polytechnique, cette poule aux œufs d'or que Napoléon, en 1814, refusait d'éventrer dans un seul combat. Chez Petit, tout était simple, et seulement un peu mieux ordonné que dans les bains inférieurs; la discipline presque mili-

taire de l'éducation impériale s'y laissait trop sentir pour que la population bourgeoise fréquentât cette école, presque toujours envahie par des bandes d'écoliers tapageurs. Là on nageait avec sincérité, et l'on travaillait avec plus de zèle, d'ardeur et d'application que dans la plupart des classes. La natation était devenue pour nous, élèves du lycée Napoléon, une espèce d'enseignement mutuel; les maîtres nageurs nous aimaient, précisément parce que nous prenions le moins de leçons possibles, et parce que nous nous instruisions intrépidement l'un l'autre. C'est là que nous avons vu fleurir la méthode d'apprendre à nager, en nageant, celle de se jeter dans l'eau et de demander

à la nécessité des conseils pour s'en tirer; plus tard on polissait par l'étude ces inspirations naturelles. L'école de Petit était un hangar quadrilatère, composé de galeries soutenues par des poteaux; un pont peint en vert, placé au milieu de l'école, d'un bassin à l'autre, en formait le plus bel ornement; des échelles solides et rudes aux pieds nus des baigneurs, des claies grossières, mais impénétrables, des cabinets meublés d'une seule planche de sapin, tel était le matériel de l'école; la cantine, qui était une succursale du bureau d'entrée, vendait du

gros vin, de la petite eau-de-vie, et le cervelas *genuine*. Nous arrivions à l'école au son du tambour; le déshabillé commençait au son du tambour, un roulement de tambour nous annonçait l'heure du départ. On ne saura jamais combien cet appareil militaire nous était cher.

Dans toutes les écoles de natation il existe une région privilégiée, c'est celle qui prend successivement le nom et le titre pompeux de *rotonde* et d'*amphithéâtre*, et que l'on pourrait,

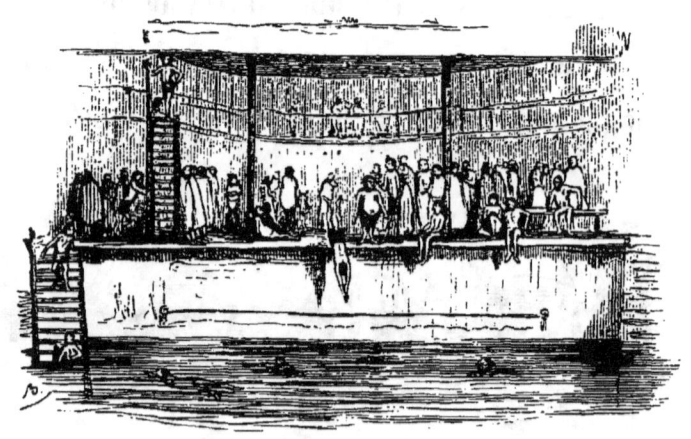

par sa position même, comparer au gaillard d'arrière du navire. En ce lieu se réunissait l'élite des nageurs; c'était le portique sous lequel se discutaient les grands et véritables principes de la natation. Une *tête* y était l'objet des plus graves dissertations; on n'y laissait aucune imperfection sans conseils et sans réprimandes. Si la vérité était bannie de la terre, c'est dans les propos du collège, bien plus que dans les lignes de la charte, qu'il faudrait la chercher. La *rotonde*, c'était le nom qui avait prévalu, était chez Petit un gymnase excellent, et par

le conseil et par l'exemple. A l'autre bout, au gaillard d'avant, les *petits* s'exerçaient de leur mieux, à la brasse, dans des

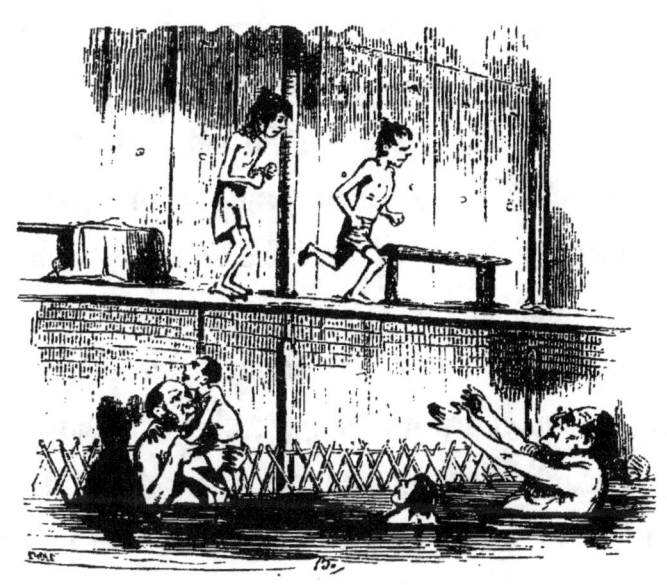

eaux moins profondes ; il régnait à cette école de natation une coutume que nous ne saurions trop recommander aux élèves : c'était en remontant que l'on s'exerçait ; la lutte contre le courant force les jeunes facultés à développer tous leurs moyens et les oblige à une sage lenteur. On se jetait du premier poteau, puis du second, puis du troisième, et ainsi de suite, on *faisait* ainsi *son* poteau, *ses* deux ou trois poteaux ; de là on s'exerçait *à faire* en montant ce qu'on avait fait en descendant ; on arrivait ainsi à son demi-bassin, c'est-à-dire au quart de l'école, que le pont partageait en deux bassins. Lorsque l'élève pouvait dire : « Je remonte *mon* demi-bassin, » quelques jours ne s'écoulaient point sans qu'il pût s'écrier avec orgueil : « Je des-

cends *mon* bassin ! » C'est ainsi que, par les efforts de chacun, l'école était en quelque sorte conquise pas à pas; une fois parvenu, en remontant, jusqu'à la rotonde, l'apprenti se formait aux différents genres de natation, auxquels nous avons consacré un chapitre spécial sous le titre de *Variétés*.

Nous avons cru devoir insister sur cette éducation si heureusement devinée par ceux qui la pratiquaient, parce que notre propre expérience nous en a révélé tous les avantages ; aussi la proposons-nous comme modèle à tous les élèves nageurs.

L'école de natation du quai d'Orsay s'adressait plus particulièrement aux nageurs du monde; elle subissait bien la fréquentation de quelques pensionnats, mais c'étaient les plus élégantes et les plus coûteuses d'entre les institutions ; à l'heure interdite aux écoliers, c'était le rendez-vous des beaux nageurs.

Sous l'empire et pendant une grande partie de la restauration, Paris avait son *gentleman*-poisson, comme il a aujourd'hui son *gentleman*-cheval. La natation avait sa place parmi les exercices les plus à la mode. C'est alors qu'on vit naître, croître et fleurir la double corporation des *caleçons bleus* et des *caleçons rouges;* il n'existait entre eux rien qui rappelât les vieilles rivalités des factions du Cirque; au contraire, les *caleçons bleus* et les *caleçons rouges* vivaient dans la meilleure harmonie, et si, comme le dit Virgile, il est permis de comparer les petites choses aux grandes, les *caleçons bleus* étaient en natation ce que les *cordons bleus* sont en cuisine.

On a voulu qu'il y eût en tout ceci nous ne savons quel ordre et quel mystère maçonniques, des statuts, des épreuves, des réceptions et aussi des serments. Pure fantasmagorie !

Les *caleçons* n'étaient point organisés ; on se parait à son gré de ces insignes ; le *bleu* était réputé supérieur au *rouge*, voilà tout ; seulement, en affichant une semblable distinction, il fallait la justifier, l'honorer, et faire prouesse. Un *caleçon bleu* qui serait entré à l'eau par l'échelle eût été bafoué ; il ne pouvait entrer dans le bassin que par une *tête*. Et quelle *tête !* comme elle était jugée dans ses moindres détails ! Le *caleçon rouge* était moralement soumis aux mêmes obligations ; et tout le temps que les caleçons illustres restaient dans l'eau, il fallait que leur *nage* fût irréprochable, remarquable même ; lorsqu'un *caleçon bleu* ou un *caleçon rouge* daignait faire sa coupe,

tous les baigneurs accouraient sur la rive pour le contempler.

On ne passait devant ces héros du bain qu'avec vénération. Ainsi, l'aristocratie des *caleçons bleus* et des *caleçons rouges* était toute intellectuelle. N'est-ce pas la bonne?

Chez Petit on ne connaissait ces choses que de loin.

L'*école de Deligny,* la grande école, comme on l'appelait alors, avait des raffinements et des délicatesses que sa rivale ne connaissait pas ; elle était tout entière peinte à l'huile et recouverte d'une façon de toit qui imitait l'ardoise ; les cabinets  y avaient des portemanteaux ; la galerie était plus large, elle était supportée par des colonnettes ; l'amphithéâtre était vaste, il avait des paillassons pour empêcher la *tête* de glisser par les pieds ; son pont était plus élevé ; enfin, il y avait des glaces et des tire-bottes. Ce luxe passait pour excessif.

Malgré cette opulence, Petit avait sur Deligny une supériorité bien précieuse, et que rien ne pouvait lui ravir. L'eau de l'île Saint-Louis était pure, claire, salubre, elle n'avait pas encore traversé le cloaque parisien ; l'eau du quai d'Orsay était sale, trouble, souvent fétide et malsaine, elle avait déjà roulé les immondices de la grande ville. Rien ne peut ravir et disputer ces avantages qui tiennent à la position même ; l'école de Deligny s'est faite opulente et magnifique, mais la moindre pluie, la moindre indisposition atmosphérique rend quelquefois ses bassins vaseux. Il est alors difficile de nager longtemps dans

ces eaux, sans avoir la poitrine toute souillée d'un dépôt boueux et les oreilles embarrassées.

C'était un grave inconvénient ; il est heureusement racheté par une situation délicieuse et diminué par certains appareils de barrage qui tamisent l'eau. Depuis la renaissance éclatante, dont nous allons parler, l'eau du pont de la Concorde s'est considérablement améliorée.

Les deux écoles de natation vivaient en paix avec elles-mêmes et avec le public ; mais, il faut bien le dire, une négligence fatale et une indolence funeste les livraient à une décadence de plus en plus sensible. On se plaignait, sur toute l'étendue du fleuve, de l'indifférence que le monde parisien, jadis si nageur, montrait pour la Seine et pour ses eaux délaissées ; on attribuait ces dédains à l'hippomanie qui avait détrôné la natation : la véritable cause de ce marasme, c'était le peu de soins que prenaient les bains froids pour se recommander à la faveur générale. Le public quitte bientôt ceux qui ne l'appellent plus.

Tout à coup, il y a plusieurs années, on vit se dresser sur la Seine de nouveaux établissements de bains. Les uns flanquèrent le Pont-Neuf de constructions, qu'on pouvait regarder comme élégantes, et se placèrent sous le patronage de *Henri IV*,

<blockquote>Le seul roi dont le peuple ait gardé la mémoire.</blockquote>

Plus loin, au centre du quartier populeux, une ligne verdoyante de hautes tiges de peupliers plantés sur la rive gauche, signa-

lait aux regards des passants une nouvelle école de natation, coquette, de charmante structure et pavoisée; des bandes de

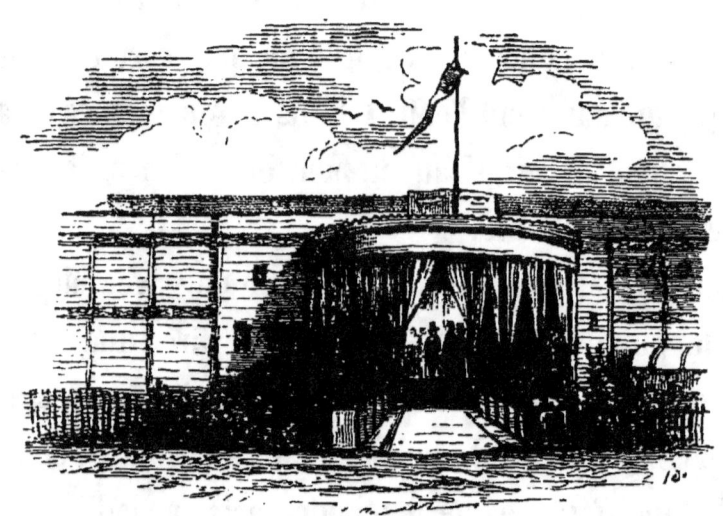

toile croisées verticalement interceptaient la vue des bassins, sans diminuer la circulation de l'air. Les deux anciennes écoles, celle de Petit, sur la rive droite, et celle de Deligny, sur la rive gauche, sont à ciel découvert. Elles ont pour les nageurs un attrait que les autres ne sauraient avoir, celui de la profondeur; la hauteur de l'eau va décroissant d'amont en aval, et diminue beaucoup à la sortie de l'école. Le fondateur de la nouvelle piscine était Gontard; il avait eu l'ingénieuse idée, entre autres innovations ingénieuses et commodes, de placer sur le sol des bassins un plancher, un parquet, un fond de bois. Pour bien faire comprendre l'importance de ce progrès, nous rappellerons qu'autrefois les enfants étaient presque exclus des écoles de natation dont la profondeur effrayait; chez Petit.

pour obvier à cet inconvénient, on avait créé une succursale qui s'appelait le petit bain. L'école de Gontard, favorablement située et bien tenue, obtint une vogue méritée.

Petit et son école vivaient de l'université ; Deligny abandonné, se mourait de langueur, et la grande école, ce berceau de l'enseignement, tombait en ruines.

Mais l'heure de la régénération approchait ; elle fut d'autant plus merveilleuse, qu'elle s'était plus fait attendre.

MM. Burgh frères devinrent propriétaires de l'école du quai d'Orsay, en vertu d'une vente qui leur fut faite par la veuve et les héritiers Deligny. Les nouveaux maîtres, lancés dans un grand mouvement d'affaires de bois de construction, ne lésinèrent pas sur les frais ; ils comprirent que le meilleur moyen de réparer la vieille école, c'était de la jeter bas. Les funérailles de l'Empereur, que le vaisseau cénotaphe, construit par ces entrepreneurs, sur les plans des beaux-arts, eût rendu ridicules, si elles n'avaient pas été sublimes, les avaient mis en fond de madriers, de charpentes et de matériaux. Le vaisseau cénotaphe, destiné aux restes de Napoléon, devint école de natation. Ce fut avec des transports d'allégresse que le fleuve salua la splendeur de cette construction.

Près de la rive, à l'abri d'un rideau d'arbres élevés et de grands peupliers, fut construite la nouvelle école de natation. Son aspect est celui d'un bâtiment moresque, composé de deux galeries latérales et parallèles, réunies aux deux extrémités par des constructions transversales, avec un pont au milieu ; la lon-

gueur, en dehors des bateaux, est de 105 mètres; sa largeur est de 26 mètres; le double bassin intérieur présente une surface de 89 mètres de longueur, sur une largeur de 17 mètres.

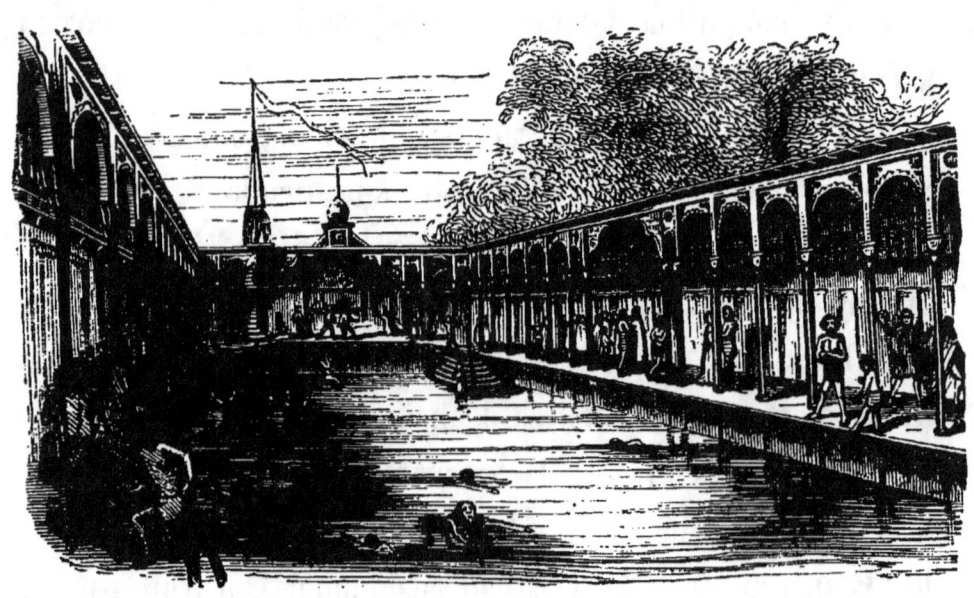

L'école est formée par l'assemblage de plusieurs bateaux. Un bateau d'entrée contient le bureau de recette, la lingerie, le logement du gérant, et des cabinets dans sa partie supérieure. Un bateau-rotonde, placé à la tête de l'école, contient le café, sa cuisine et son divan; en aval, au bas de l'école, est un autre bateau-rotonde; dix bateaux rangés sur deux lignes, dans l'ordre d'un parallélogramme, forment l'enceinte de l'école; un bateau-séchoir, avec le logement du gardien et la buanderie flottante, complètent cet ensemble dont la décoration affecte avec beaucoup de goût le luxe, la légèreté et

la fantaisie élégante, les teintes vives, les nuances variées et les découpures de l'architecture orientale. Le divan est à lui seul un kiosque délicieux, et dans lequel le jour ne pénètre qu'à travers des vitres de couleur; de sa galerie, la vue domine l'école.

Trois cent quarante cabinets règnent le long des deux galeleries, au rez-de-chaussée et au-dessus; il y a six salons particuliers qui se louent à l'année, sept grandes salles communes, munies ensemble de quatre cents cases numérotées et fermant à clef, pour y renfermer les vêtements des baigneurs qui n'ont pas pu trouver de cabinets; six salles communes pour les pensions, avec des portes de communication, de manière à rendre facile la surveillance du maître; elles peuvent contenir deux cents élèves; six autres salles, mais sans portes de communication, existent au premier étage, pour le même nombre de personnes; elles sont garnies de banquettes, glaces et patères.

Pour le dépôt des bijoux, argent et objets précieux, on a réservé trois cabinets, avec onze cents cases numérotées.

Une salle est destinée aux leçons à sec, il y a une chambre

de secours avec un lit, les appareils, la boîte fumigatoire, et tous les moyens de soulagement ; un salon de coiffeur, un sa-

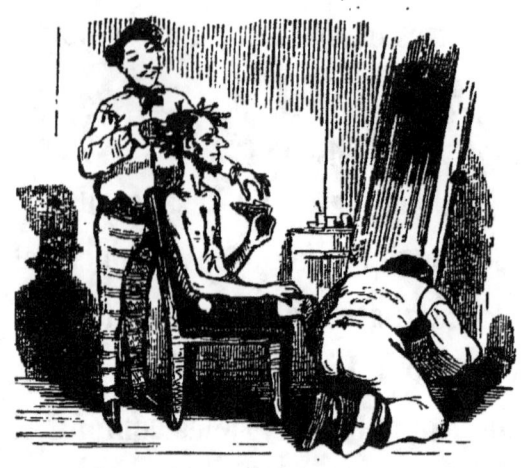

lon de pédicure, cinq chambres pour les maîtres de nage, des garçons de cabinet et les autres employés, composent une partie des dépendances. L'appartement réservé aux princes a une antichambre, une salle d'attente et un salon ; il est meublé en acajou et dans le goût le plus nouveau. Chaque cabinet particulier et les salons sont pourvus de glaces, de patères, de tapis, de chaises en bois de frêne couvertes en canne ; le plancher des galeries, dans toute la longueur, est garni d'un tapis de laine.

Philastre et Cambon ont présidé à cette ordonnance et à cette décoration, qui font le plus grand honneur à leur goût et à leur talent.

A l'extrémité du deuxième bassin, et dans toute sa largeur, on a coulé un fond de bois d'une longueur de trente mètres ; il est à l'usage des personnes qui prennent pied, il a une pente inclinée

de soixante centimètres à deux mètres; au bout est une bascule qui ferme jusqu'au fond de la rivière; les escaliers qui servent à descendre dans les bassins ont des rampes, les marches sont couvertes de sparterie.

A la grande rotonde, qui en tête de l'école s'étend devant le divan, a été nouvellement établi un escalier en spirale à deux paliers; le second est à six mètres de hauteur au-dessus de l'eau; cette montée, de construction élancée, est entourée de filets; un mât et une flamme lui donnent un aspect pittoresque. Cette fabrique est destinée aux plongeurs; on l'appelle gaiement le *perchoir*.

Le pont offre aussi des gradins aux plongeurs.

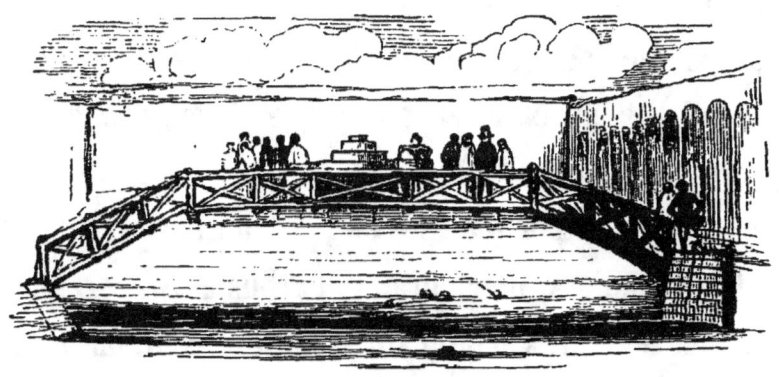

Le fond du bassin de l'école a été dragué par le nouveau

système, pour faire disparaître toutes les irrégularités et afin de rendre le sol parfaitement uni et la profondeur égale. Il y a ordinairement quatre mètres cinquante centimètres d'eau, et jamais moins de trois mètres.

Le personnel habituel de l'école se compose : d'un régisseur, d'une caissière, deux lingères, deux gardiens, un contrôleur, quatre maîtres de nage, six garçons de cabinet ; dans le moment de la grande affluence des baigneurs, il y a en plus : quatre maîtres de nage et six garçons de cabinet ; deux mariniers avec bachots, pour la pleine eau, un coiffeur et un pédicure constamment dans l'établissement. Il y a à l'arrière une maîtresse blanchisseuse, qui occupe très-souvent de quinze à vingt ouvrières.

Les maîtres de nage portent :

Le chausson de lisières à raies rouges et blanches ; les bas et la chemise, même dessin, même couleur ; le pantalon blanc et la ceinture rouge ; chapeau de marin en paille avec cordon rouge.

Les garçons de cabinet portent :

Le chausson de lisières bleu et blanc ; la chemise et les bas de même ; le pantalon blanc et la ceinture bleue ; chapeau marin de paille avec cordon bleu.

Sur la berge, à la porte de l'école, est un jardin orné d'orangers, de grenadiers, de fleurs et d'arbustes, il sert de lieu d'attente ; sous l'escalier, établi du quai à l'école, on a pratiqué plusieurs niches grillées fermant à clef, pour y renfermer les chiens.

Les plans et les travaux de ce bâtiment moresque ont été dirigés par M. Galant, architecte, élève de M. Visconti; nous avons dit que les peintures et les décors appartenaient à MM. Philastre et Cambon. L'école a été exécutée dans les chantiers des frères Burgh, presque par eux-mêmes; la dépense s'est élevée à *trois cent mille francs*.

L'école du quai d'Orsay porte le titre d'École royale de natation.

Voici quel est l'aspect du fleuve, sous le rapport des établissements de bains destinés aux hommes; nous diviserons la Seine par bassins.

Du pont d'Austerlitz à la pointe de l'île Saint-Louis, il n'y a que l'école de natation de Petit; elle est adossée à l'île même; elle est fort simple; les cabinets sont sur un double rang de hauteur, son voisinage des passerelles qui la dominent a exigé qu'elle fût couverte et voilée par des bandes de toile transversales; le *petit bain* est toujours dans la Gare, derrière l'estacade de la pointe voisine. Jusqu'aux ponts suspendus qui amarrent l'une à l'autre et attachent au rivage l'île Saint-Louis et la Cité, sur les deux bras il n'y a qu'un seul bain à vingt centimes, à la pointe du Terrain, près de l'ancien l'Archevêché; le bras droit qui longe le quai jusqu'au Pont-Neuf est entièrement libre; en cet endroit, le cours du fleuve est trop étroit, pour qu'on ait pu y admettre des établissements de bains; dans le bassin, qui du pont au Change s'étend jusqu'au Pont-Neuf, les bains sont nombreux et serrés, mais tous de rang inférieur.

Excepté l'école de natation de Petit, qui semble appartenir à l'université, la haute Seine, ne possède dans ces parages que des établissements de second et de troisième ordre.

Au delà du Pont-Neuf la physionomie change et se relève ; les *Bains d'Henri IV* présentent un aspect vaste, étendu et de belle ordonnance ; mais l'eau y est sans profondeur ; ils portent le titre d'*École de natation*.

Plus loin, près du Pont-Royal sur la rive gauche en aval, l'école de natation, fondée et tenue par M. Gontard, s'annonce avec éclat. Nous rendrons à cet établissement la justice d'avoir donné aux bains froids le signal d'une renaissance si favorable à l'hygiène du nageur et à ses plaisirs. L'école de M. Gontard s'annonce bien par la fraîcheur de ses beaux ombrages et par l'élégance de ses dispositions ; ses arrangements intérieurs répondent aux promesses du dehors ; elle est couverte par des toiles transversales et une galerie treillagée. Tous ces bains ont des fonds de bois ; l'usage de cette précaution devient général.

Au delà du Pont-Royal les établissements de bains ont de l'espace ; la profondeur de l'eau et l'ordre de la navigation les rapprochent du rivage ; des bains à vingt centimes et l'École royale de natation que nous avons décrite occupent le bassin que borne le pont de la Concorde.

Un autre bain froid existe près du pont d'Iéna ; il est des plus chétifs.

Il n'y a point de bains sur le canal.

Nous évaluons à vingt environ le nombre des bains froids établis sur la Seine; dans les fortes chaleurs, ils ne suffisent pas aux besoins de la population.

Les bains à vingt centimes, ceux qu'avant la prescription décimale on nommait *bains à quatre sous*, ont beaucoup gagné sous le rapport de l'élégance et de la propreté; l'aspect du plus grand nombre est maintenant tout à fait digne des autres améliorations.

Ce progrès est important à constater et à encourager.

Il y a eu, vis-à-vis de Chaillot, sur la rive gauche de la Seine, une *école de natation à l'eau chaude*; elle existe peut-être encore; mais franchement, nous n'avons jamais pris cet établissement au sérieux.

C'est une baignoire-monstre.

PARIS DANS L'EAU. 79

## V

### UNE JOURNÉE A L'ÉCOLE DE NATATION.

D'heure en heure, le matin, à midi, le soir, les repas, mœurs des nageurs, les farceurs.— *Eau bonne* et *eau mauvaise*, — air *bon*, air *mauvais*. — Rareté des accidents. — Le chapitre des précautions. — Les recettes.

Une journée à l'école de natation est un des plus piquants tableaux de mœurs de la vie parisienne ; elles s'y montrent nues.

Les portes sont ouvertes de bonne heure ; le matin l'école est visitée par quelques nageurs consciencieux qui se baignent avec amour et chez lesquels le plaisir lui-même tient toujours un peu du devoir ou de l'affaire. La familiarité s'établit entre

ces baigneurs habitués et les employés ; on cause pêche, natation et rivière ; les mariniers jettent le filet, en attendant que

s'anime et se peuple ; mais la foule qui commence à grossir n'emplit pas les bassins ; tous ces gaillards-là sont des viveurs plutôt

que des nageurs ; ils viennent ces Sardanapale et ces Balthazar d'eau douce goûter le plaisir du déjeuner tout nu, variété divertissante du déjeuner à la fourchette. Les omelettes et les œufs sur le plat foisonnent dans ce sybaritisme. D'autres bandes suivent les premières, et alors s'organisent des déjeuners que le boulevard Italien et la rue Montorgueil pourraient envier. Le bain reste désert et l'eau n'est fréquentée que par quelques gens à jeun, et ceux qui se baignent du bout des pieds, en attendant que les côtelettes soient cuites ; on entend quelques explosions de bouteilles de vin de Champagne ; le café, *le gloria* et le punch parfument l'atmosphère : le cigare fume partout. Sommes-

la journée commence. Vers dix heures, les premiers baigneurs sont partis; le plus grand nombre a déjeuné avec un cigare apporté du dehors; quelques-uns ont savouré modestement, mais avec un de ces appétits de nageur qui est de la famille de l'appétit de chasseur, un déjeuner invariablement composé d'une saucisse, d'un petit pain et d'un petit verre d'eau-de-vie;

c'est un menu primitif que nos ancêtres nous ont légué. Le matin, il y a beaucoup d'enfants qu'on désigne familière-

ment sous les noms de *gamins* ou *moutards*. Vers midi l'école

nous chez Véfour ou à l'école de natation? c'est fort difficile à deviner. — Garçon, mon bifteck? — Voilà! — Ma friture? — Voilà! voilà! — Notre poulet sauté? — Voilà! voilà! voilà!

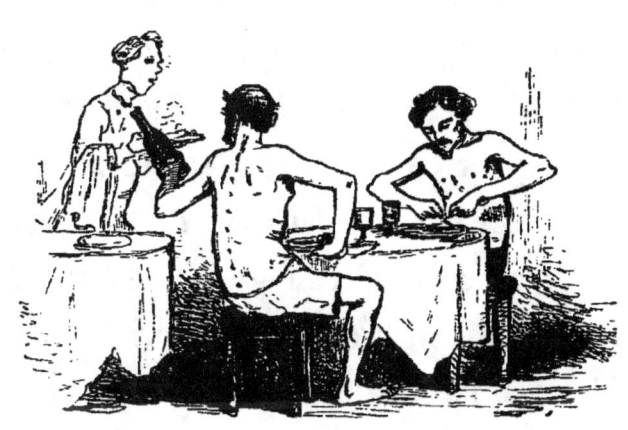

Ce ne sont point là les doctes instructions des maîtres nageurs.

Le tour de l'école de natation arrive enfin; les déjeuners expirent, à moins, ce qui n'est ni rare ni surprenant, qu'ils ne se prolongent, pour se joindre au dîner. Les déjeuners font la sieste, dans l'attitude des veaux qu'on expose à Poissy, un

peu partout, sur les bancs, sur le divan, dessous ou dessus les tables, sur le plancher nu, ou sur le long tapis qui couvre le sol des galeries. Il est deux heures.

Les nageurs viennent en foule jusqu'à quatre heures, et depuis quatre heures jusqu'à six heures, c'est une invasion véritable, une cohue étourdissante de voix et d'agitation.

La jeune fashion est exacte à ce rendez-vous quotidien, l'âge mûr et la vieillesse y sont aussi représentés. Il n'y a plus dans les écoles ni *caleçons bleus*, ni *caleçons rouges*; tout y est bariolage; on court après l'originalité, mais le plus souvent on n'attrape que le grotesque et le ridicule. Il y a là des peignoirs bizarres, des costumes excentriques, et des caleçons qui jouent au Turc, à l'Arabe, à l'Écossais, au Grec et au Polonais; on rencontre des baigneurs qui paradent déguisés, ne se mouillent jamais, et qui vont à l'école de natation comme ils iraient au bal masqué.

On afflue à l'amphithéâtre, les belles *têtes* se succèdent : les habiles se produisent avec tous leurs avantages, qui la brasse, qui la coupe, qui la marinière. Les uns font la planche, les autres se jettent debout, ou les jambes croisées, dans les bassins, les nageurs pullulent, on se heurte, on se choque, l'eau prend la physionomie d'une masse humaine,

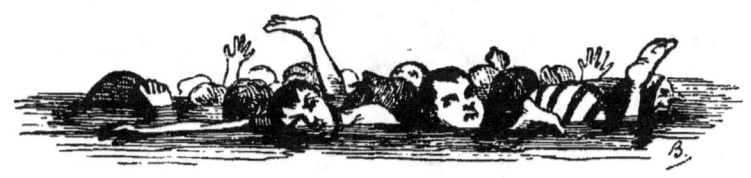

liquide et visqueuse; les sages s'abstiennent de ce *tohu-bohu*.

Cependant les groupes se forment; les uns se couchent comme des nègres au repos, les autres se drapent à l'antique dans leur peignoir, s'isolent comme des tragédiens qui répètent leur rôle, ou se réunissent comme les nouvellistes de Rome et d'Athè-

nes; il y en a qui singent la halte d'un Douair, dans le désert, d'autres écoutent un orateur, comme les Napolitains autour d'une improvisation; il y a des philosophes qui ont un auditoire et qui dogmatisent sur le monde, la morale, la politique, l'industrie et bien

d'autres choses ; la galanterie des récits et des confidences y est nue, comme ceux qui en parlent: tous posent; les uns avec faste, les autres avec orgueil, plusieurs  sans le savoir. — Il semble que l'homme nu devrait se montrer humble et modeste ; point du tout, il est fat et rempli de vanité et d'arrogance ; il n'a pas le sentiment de sa faiblesse et de son infirmité. Cependant aucune autre situa-

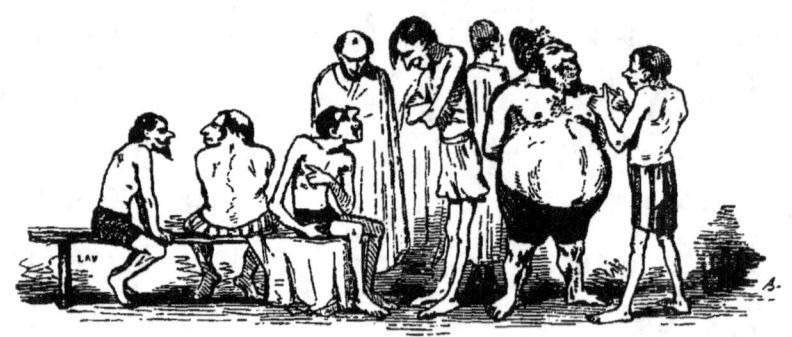

tion ne le montre plus que celle-là, chétif et ridicule. Son aspect n'excite le plus souvent que l'ironie et la compassion.

Les gros ventres, les têtes énormes, les petites jambes, les genoux gros, cagneux et rentrants, les épi-  nes dorsales tordues, les tailles sans fin, les bras maigres, les pieds longs et vilains, engendrent mille caricatures vivantes à réjouir Gavarni et Daumier.

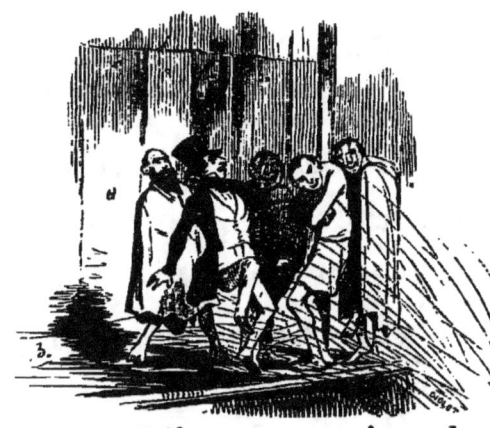

Il n'est pas rare de voir un insolent plat-c.. éclabousser les curieux et se venger par une immense immersion des rires et des sarcasmes qui partent des deux rives.

Quelquefois la gymnastique se mêle aux exercices du bain; on se rencontre sur la poutre transversale; on se dispute le passage aux grands ébats de la galerie. Ce sont les combats de coqs de l'école de natation.

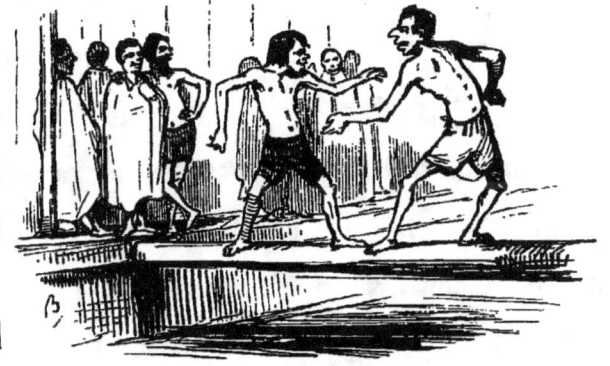

L'homme est laid dans l'eau et au sortir de l'eau, tout son être est grelottant,

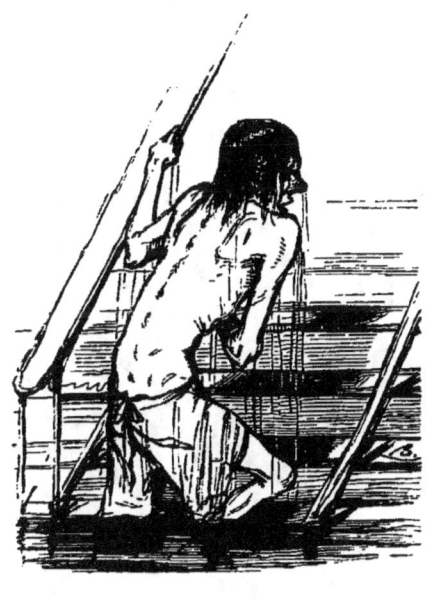

mouillé et souffreteux; on ne croirait jamais que tant d'heur et tant de félicité pussent se cacher sous ces piteuses mines de nageurs. Ce qu'il y a de plus amusant, ce sont ceux qui, sur le pont ou sur l'escalier en spirale construit au côté droit de l'amphithéâtre, pour les gens qui aiment à tomber de haut, font la parade au de-

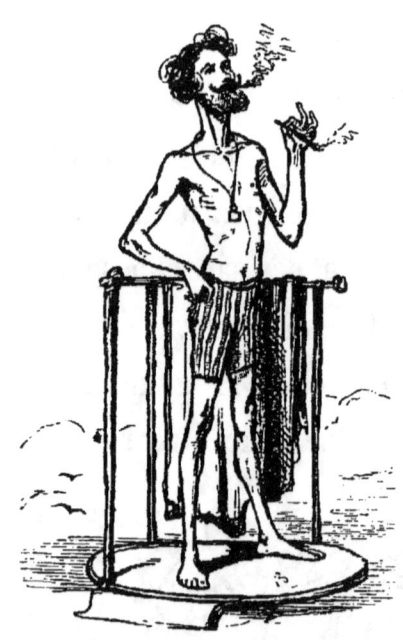

hors. Ces statues aériennes ne se jettent jamais ; c'est une exhibition à l'usage des beaux yeux des dames qui cheminent sur le quai en traversant le pont Louis XV, on a comparé ces gens à des dindons qui font la roue sur un perchoir.

L'aspect de l'école de natation a aussi son côté philosophique. S'il est un lieu où l'homme, dépouillé de toutes les distinctions extérieures, loin de toutes les distances et de toutes les conventions sociales, revienne à l'égalité réelle et n'ait plus que sa propre valeur, c'est l'école de natation. Quels plaisants démentis cette vérité vraie, sans voile et toute nue, donne à la vérité habillée ! C'est devant ce bassin, dans lequel s'agite pêle-mêle un amas de créatures humaines, à l'état primitif, que l'on comprend bien l'utilité des habits brodés, des galons, des décorations, des insignes et des oripeaux du luxe et de la vanité; sans ce clinquant du dehors, combien ne serait-il pas difficile d'assigner à chacun la place qu'il occupe ?

Ce pauvre hère que vous apercevez là-bas, tremblotant et transi, assis tristement sur ce banc comme un coupable : eh bien, cet être si piteux, c'est un membre très-célèbre de

la haute magistrature; longtemps il fut accusateur public, aujourd'hui il est juge.

Ce gros homme, qu'on ne peut s'empêcher de trouver laid et commun, c'est un dandy, M. \*\*\*, un des membres les plus renommés du Jockey-Club. — Que voulez-vous? vous le voyez tel qu'il est; mais sa voiture, ses chevaux, sa livrée, son coiffeur et son corset l'attendent à la porte.

Quel est ce triste jeune homme qui s'avance si gauchement sur ses jambes grêles et chétives, qui descend par l'escalier des petits et qui voudrait pouvoir entrer dans l'eau sans se mouiller? — Comment vous dire, madame, que c'est le brillant et audacieux comte de C... dont les grands airs vous étonnaient, dont la bonne grâce et les belles manières vous séduisaient; vous alliez l'aimer; et maintenant... il vous inspire le rire et la pitié... Qu'en eût-on fait à Sparte, où le costume ne pouvait mentir?

Que de passions ne résisteraient pas à ces épreuves!

Le sérieux et le grotesque des figures sont imperturbables, et ajoutent un charme délicieux à la plaisante variété des scènes et des attitudes, surtout pour le spectateur qui a la clef des énigmes à deux pieds et sans plumes qui défilent ou s'arrangent sous ses yeux.

Le café est plein de consommateurs, comme les bassins regorgent de baigneurs ; les liqueurs, le vin de Malaga, le vin de Madère, l'absinthe, le grog et le cigare, le cigare toujours,

le cigare partout, sont demandés avec fureur. Depuis la renaissance de l'école, le comptoir a presque toujours été tenu par une femme ; on y a même été servi par des *bonnes!* Malgré

le peu de faveur que l'on peut accorder au nu, tel que l'ont fait les servitudes et les sottises du costume moderne, nous nous sommes pris quelquefois à supposer que bien des femmes

grandes et petites voudraient jouir à l'aise de la vue d'un café-restaurant en caleçon et en peignoir.

Dans les bassins, les nageurs ne quittent pas le pied de l'amphithéâtre, les baigneurs s'ébattent dans le milieu; au bas sur le fond de bois, sont les vieillards et les enfants, et aussi

ceux qui baignent, frottent et instruisent leurs chiens entrés

en contrebande, et les petits citoyens dont ils croient être pères.

Et puis, dans les galeries, ce cri qui retentit par-dessus tous les autres : *Garçon de cabinet !*

A six heures, la foule s'écoule, mais pour ne plus revenir ;

elle va dîner. Dans l'école, d'autres parties s'arrangent; le café se change en restaurant; il y a dans ces repas, pris nus, sans contrainte, avec la vue du fleuve, si pittoresque et si animé, un charme inexprimable. Aussi, est-on bien loin de l'humble saucisse du vieux bain, pour lequel l'omelette était un événement; les dîners sont longs et somptueux; ils s'organisent sur toute la ligne; par un perfectionnement digne d'éloges, on a maintenant une *boutique*, avec du poisson frais; la friture et les matelotes y sont en permanence, comme *aux Marronniers*, à Bercy.

La nuit vient, l'école se ferme, on ne l'éclaire jamais, les dîneurs qui font bien les choses obtiennent facilement un

répit; mais des portes closes les séparent du bain. On voit revenir aussi les pêcheurs à la ligne, amis et familiers de la

maison, et qui sont assez discrets pour ne pas ruiner ceux dont l'hospitalité leur accorde le droit de pêche, ce sont pourtant quelquefois des gens d'esprit.

Les mariniers de l'école rangent le linge et lèvent les tapis mouillés, puis, comme le matin, ils jettent le filet, et font quelquefois capture. Ils comptent leur journée, partagent la masse, empochent leur part et vont où le diable les mène; ils appellent cela aller manger la soupe.

Quelques petits soupers ont introduit à l'école de natation des nuits vénitiennes fort recherchées, et que des actrices jeunes et jolies ont mises à la mode.

Il est dans les écoles de natation une race d'individus, farceurs importuns et fâcheux, qui infestent tous les plaisirs; on ne peut pas toujours se soustraire à l'énormité de leurs jeux. Quelquefois leurs plaisanteries vont jusqu'à compromettre la sûreté de tous. On les voit feindre de se trouver en péril, appeler du secours, et, au moment où l'aide accourt, disparaître sous l'eau par un plongeon. Les mariniers, que ces ruses taquinent, ne savent plus à quoi s'en tenir sur la vérité des faits; mais il faut leur rendre cette justice qu'ils aimeraient mieux se déranger vingt fois inutilement que de manquer une seule fois à leur devoir.

Ces *lustigs* de l'école sont des plus mal venus.

A l'école de natation et dans les bains des deux sexes, en s'abordant, on ne se demande pas mutuellement des nouvelles de la santé; la première question est toujours celle-ci:

— L'eau est-elle *bonne*?

L'eau est *bonne*, lorsqu'elle procure une sensation agréable; elle est *mauvaise* si son contact blesse par le sentiment du froid; l'air est dans les mêmes conditions; les nageurs aiment mieux l'eau *bonne* et l'air *mauvais* que l'eau *mauvaise* et l'air *bon*; le vrai nageur consulte le thermomètre, comme le marin regarde la rose des vents. Au moindre signe de pluie tous les baigneurs se jettent dans l'eau..... pour ne pas être mouillés. C'est un instinct de grenouilles.

Les accidents sont rares dans les écoles de natation; les plus lointains souvenirs ne parlent d'aucun sinistre grave; il y a eu des dangers courus, mais sans résultat funeste; il y a eu aussi des indispositions subites, mais qui ne peuvent point être attribuées au défaut de sûreté ou de vigilance.

Dans un chapitre sur *la Police des bains en rivière*, nous verrons combien la sollicitude administrative a prescrit de précautions pour la sécurité publique.

Le plus grand nombre des baigneurs vus à l'école de natation, dans la même journée, a été d'environ six mille, y compris les élèves des pensions. La meilleure journée a donné une recette de 4,500 fr.

Mais cette fortune est portée sur les nuages et livrée aux caprices des temps, ce qu'il y a au monde de plus variable, de plus changeant et de plus incertain.

## VI

### BAINS DES FEMMES.

Description. — Vêtements. — La narration chez les femmes. — Leurs goûts. — Leurs jeux. — La cantine. — Un retour vers l'antiquité. — École de natation à l'eau chaude.

Les femmes ont aussi leurs bains froids; elles ont des bains de bas étage, dans lesquels les mœurs et les habitudes ne diffèrent point de celles des bains d'hommes, si ce n'est qu'on s'y baigne avec une décence extérieure que l'on n'observe pas rigoureusement dans les établissements masculins. Le bain fashionable des femmes avoisine le pont des Arts et le pont du Carrousel. La disposition intérieure est la même que celle des bains du même rang pour les hommes. Il y a des cabinets, un pont, des échelles pour descendre, des cordes pour se suspendre. Dans quelques-uns de ces bains, on conduit les pensions de demoiselles, comme les élèves des colléges; on a remarqué que les jeunes filles montrent généralement, pour ces ébats, un goût plus vif et plus prononcé que les jeunes garçons. Les femmes na-

gent moins que les hommes, cependant plusieurs d'entre elles donnent des têtes et plongent; il est vrai que la profondeur des

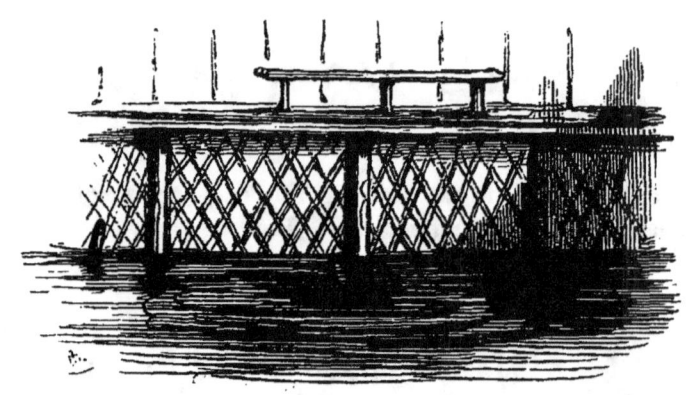

bassins n'est pas redoutable; l'eau ne monte pas plus haut que le col d'une baigneuse de taille ordinaire; elles excellent

surtout à nager sur le dos. Nous pourrions parmi les plus célèbres nageuses citer des noms chers au public et à la scène. Les ébats sont plus vifs dans les bains des femmes que chez les hommes; elles se lutinent à outrance et souvent se disputent jusqu'au bout des ongles; elles aiment à se jeter dans

l'eau plusieurs ensemble en se tenant par la main, à former des rondes dans les bassins, comme les naïades autour du char d'Amphitrite.

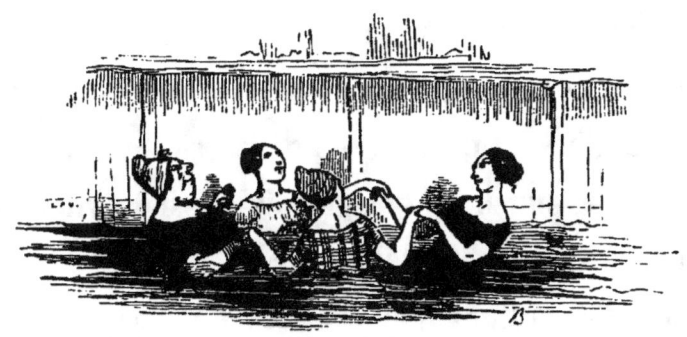

Les baigneuses, vêtues de laine foncée noire ou brune, n'ont de nu que le col, les pieds et les bras; le pantalon-caleçon est à plis, en blouse, afin qu'il ne puisse pas coller sur les formes; presque toutes les femmes portent un serre-tête. Quelques-unes, dans une intention d'élégance, ajoutent à ces serre-tête des ruches, ce qui est horrible; d'autres se coiffent, comme Mazaniello, avec de véritables bonnets de liberté en laine, bleus, rouges ou bruns. Les plus coquettes bordent en couleur leurs pantalons-caleçons, gardent dans le bain leurs colliers et leurs bracelets, laissent flotter leurs cheveux ou pendre

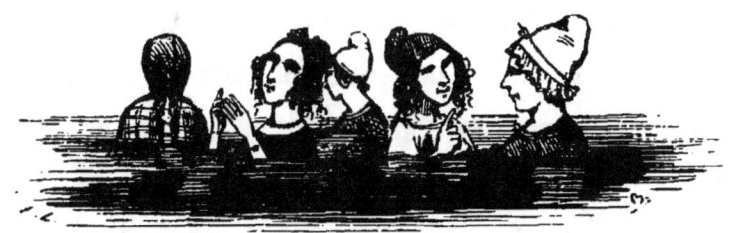

les tresses et les boucles; quelques autres arrivent coiffées

comme si elles allaient à la cour. Rien n'est plus bizarre que de voir une tête ainsi parée sortir de l'eau.

Au bain des femmes se rencontrent surtout des héroïnes de la galanterie et du plaisir opulent ; les autres femmes se tiennent à l'écart, et les bonnes renommées se séparent des ceintures dorées. La cantine est pourvue de pâtisseries, de vins fins et d'eau-de-vie ; le punch et quelquefois aussi le vin de Champagne y sont joyeusement fêtés.

On y fume tout autant que chez les hommes.

On a comparé les exercices des nageurs à ceux de la jeunesse romaine qui, toute couverte de sueur et de la poussière du champ de Mars, se plongeait dans les eaux jaunes du Tibre (*Flavus Tiberis*) ; nous pouvons comparer les jeux des baigneuses parisiennes aux joies folâtres et lascives des filles de Lesbos sur le rivage de Mitylène.

Il y a eu, vis-à-vis de Chaillot, sur la rive gauche de la Seine, une *école de natation à l'eau chaude*; elle existe peut-être

encore ; mais franchement, nous n'avons jamais pris cet établissement au sérieux.

Dans ces bains féminins les types les plus grotesques et les plus amusants se mêlent aux plus délicieuses images.

Il y a dans les écoles de natation des femmes un maître de nage ; c'est le jardinier du couvent ; le service des cabinets est fait par des *marinières*.

Les bains froids pour les femmes partagent presque avec les bains d'hommes le lit du fleuve ; plusieurs de ces établissements sont fort considérables ; nous citerons d'abord ceux du pont au Change et ceux du pont des Arts ; ils sont vastes, bien aérés et très-proprement aménagés ; un de ces bains de femmes le plus près du pont prend le titre pompeux de *grande école de natation du pont des Arts*; à ses flancs se trouve un établissement rival. Ils sont en aval, rive droite.

Le soleil luit pour tout le monde.

Au delà du pont du Carrousel, Ouarnier a ouvert aux ébats nautiques des femmes une école de natation, établissement disposé et décoré avec une certaine recherche; les boiseries sont peintes et affectent la teinte du bois de citronnier avec des incrustations de palissandre; les cabinets y sont propres, élégants et commodes, et servent de lieu de repos et de boudoirs; on s'y réunit pour y deviser gaiement et fumer les *panetelas*

si chères aux loisirs des belles Havanaises. Un bas-bleu de nos amis, façon d'Androgyne au moral, nous a dit que rien n'était plus charmant et plus gracieux qu'un groupe de baigneuses parisiennes qui presque toutes appartiennent à la fashion galante. Au bain froid, le corps le plus douillet, que le pli d'une feuille de rose blesserait ailleurs, se roule sur la planche nue.

Après le bain, les femmes se coiffent, s'habillent, peignent et tressent leurs chevelures, et se toilettent au soleil comme font

les colombes et les tourterelles ; c'est, dit-on, un ravissant tableau tout à fait dans le goût et le dessin oriental.

On dit que, l'année dernière, un jeune dandy a coupé sa barbe pour le contempler.

Les bains à vingt centimes s'appellent *bains des dames !* Nymphes des ruisseaux ! Ils sont même en majorité.

Ce que ces établissements tiennent le plus à faire savoir au public féminin, c'est qu'il y a des cordes tendues pour favoriser les essais de nage, et qu'ils renferment tout ce qui peut servir à reconstruire solidement une toilette mouillée. Les bains froids et la natation sont dans l'éducation des Parisiennes une innovation qui effraye encore les mœurs pudiques ; ces habitudes pénètrent difficilement dans les classes élevées. En province, au village, les jeunes filles vont se baigner à la rivière, sans penser à mal ; si elles sont surprises, elles ne se fâchent pas

comme madame Diane ; elles aiment mieux imiter la nymphe qui se cache, mais qui n'est pas fâchée d'être vue auparavant.

## VII

### VARIÉTÉS.

La *marinière*. — La *coupe*. — L'école et Cadet. — *Sur le dos*. — La *planche*. — Se jeter. La TÊTE. — *Plonger*. — Le sauvetage. — Variétés amusantes. — La *passade*.

Un des principaux mérites de la natation, c'est d'enseigner à l'homme un art utile à lui-même et aux autres, et de lui apporter en même temps des distractions nouvelles propices à ses plaisirs et à sa santé.

La natation est féconde en jouissances variées ; la *brasse*, qui est le fondement et le principe de tous les mouvements, pourrait paraître monotone si d'autres manières de nager ne venaient faire diversion. Le nageur éprouve dans l'eau un bien-être si vif et si réel, que les natures les plus froides, partout ailleurs, s'y animent ; les gens les plus calmes et les plus paisibles y deviennent pétulants et folâtres. L'homme se joue dans l'eau, ses ébats comme ceux des poissons dont parle le fabuliste y font mille tours ; ses jeux et ses évolutions n'obéissent qu'au caprice et à la fantaisie ; nous ne saurions le suivre dans ces diverses situations, elles sont trop nombreuses et trop rapides ; nous indiquerons seulement celles qui, tout en favorisant le plaisir, ont l'avantage d'une utilité réelle.

La *marinière* est la première modification de la *brasse*; les bras et les mains marchent encore ensemble, mais ils n'agissent plus dans la même direction. Le nageur est légèrement penché sur le côté; le bras sur lequel sa tête est in-

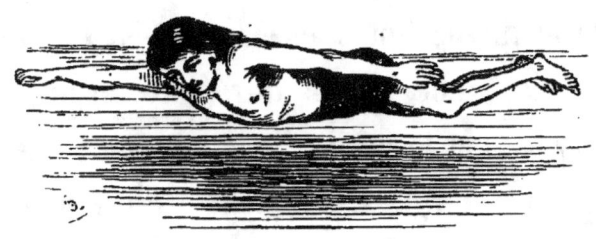

clinée reste tendu en avant, comme l'avant du navire, l'autre manœuvre sur le flanc, comme un aviron ou comme une nageoire; depuis l'extrémité des doigts de la main jusqu'au bout des pieds tout le corps doit affecter la position oblique, de manière à se présenter à l'eau, en tranchant. Un des membres inférieurs qui agit comme gouvernail doit seconder l'action du membre supérieur; quelquefois, le corps immobile et offrant le moins de volume possible se laisse conduire par la seule impulsion du bras-nageoire.

La *marinière* est une des plus gracieuses et des plus élégantes variétés de la natation; elle donne à toute l'attitude une mollesse charmante, elle fait délicieusement goûter le bain, et permet de se retourner sur la couche humide, comme dans un lit moelleux. A ces attraits elle joint, lorsqu'elle le veut, une énergie prompte et soudaine que la brasse ne peut obtenir; alors elle franchit les courants, elle saisit infaillible-

ment la proie ou le but qu'elle vise, elle hâte et précipite la marche du nageur, mais dans ce cas elle est fatigante et ne saurait être de longue durée.

La *coupe* est de toutes les variétés la plus vigoureuse, la plus puissante et aussi la plus belle; l'homme y apparaît avec tout ce qui le distingue entre les êtres créés. La *coupe* triomphe des obstacles; elle a une intrépidité et une véhémence qui ne connaissent pas le péril, elle le traverse; elle est pour le nageur ce que la charge à la baïonnette est pour le soldat; mais elle épuise promptement les forces et ne peut agir longtemps.

Il n'y a pas de règles précises pour la *coupe:* les maîtres de nage les plus éclairés renoncent à l'enseigner rigoureusement; ils donnent des indications et surveillent les essais. Quelquefois le nageur qui fait la coupe est presque debout dans l'eau, plus souvent il est couché aussi horizontalement qu'il lui est possible de l'être, il *godille* à l'arrière avec son bras, s'élance à l'avant avec l'autre, les cuisses et les pieds ne servent plus alors qu'à prendre le point d'appui pour l'élan; les deux bras, comme deux palettes d'aviron, changent de rôle à chaque mouvement et alternent leurs gestes. Voici, du reste, l'opinion normale de l'école :

« Supposons pour position de départ le bras droit tendu en avant, le bras gauche en arrière, le long du corps, les jarrets tendus et les jambes rapprochées, la tête un peu enfoncée dans l'eau pour que le corps soit dans une position bien horizon-

tale. La main droite exécute un double mouvement de *godille* ou d'aviron pour soulever la tête et laisser respirer. Après s'être portée en dehors, puis en dedans, elle passe rapidement sous la poitrine pour faire effort dans l'eau avant de sortir en arrière. Pendant ce temps, le bras de l'arrière se dégage légèrement de l'eau, et passe, tendu horizontalement, au-dessus de sa surface pour se porter en avant, en tenant la première phalange des doigts ployée, ce qui donne à la main une forme concave; les jambes se rapprochent du corps au moment de la respiration, et, lorsque le coup de jarret se donne, la main de l'avant s'ouvre, et la tête se baisse. Tous ces grands mouvements nécessitent une dépense de force bien plus considérable que pour la *brasse* et pour la *marinière*; la respiration en est très-gênée, et l'essoufflement qui arrive bientôt empêche de continuer longtemps la *coupe*. »

Cadet, un des instituteurs le plus justement célèbres, enseignait la coupe en une seule leçon.

— Figure-toi, disait-il, aux jeunes élèves qu'il tutoyait toujours, figure-toi que tu vas te noyer, si tu ne parviens pas à saisir un objet placé à quelque distance devant toi. Allonge-toi, étends tous tes membres, la main droite en avant et le corps tout entier la poussant vers le but désiré; tu le manques, alors, à grands tours de bras, tu changes de main, toujours avec la même idée et avec la même volonté, c'est ainsi que tu franchis l'espace avec le déploiement de toutes tes forces. Voilà la *coupe!*

Nous avouerons que cette démonstration matérielle nous a toujours paru être la plus vraie et la plus frappante.

Il n'est point un haut fait de nageur dont le narrateur ne vienne à dire : *Alors, je fis ma coupe!* c'est l'acte suprême et décisif.

Les bonnes *coupes* sont rares, mais fort honorées.

*Sur le dos :* L'homme ne nage pas seulement sur le ventre, il nage aussi sur le dos, ce lui est même un moyen de repos, et aussi une pose voluptueuse.

Pour prendre cette position si pleine de calme et de délices, il faut voguer avec sécurité dans des eaux sans péril.

*Sur le dos :* L'homme peut demeurer immobile; il flotte à la surface, et plus d'une fois les nageurs se plaisent à reproduire l'image exacte d'un corps inanimé; un léger mouvement des pieds, comme celui d'un piéton qui marque le pas, le soutient et ajoute quelque chose au cours de l'eau qui conduit le nageur; les pieds font alors l'effet d'une double *godille*, cette rame fixe à l'arrière qui va et vient de bâbord et tribord sans sortir de l'eau. La *planche* : tout le corps inerte, les cuisses jointes, la poitrine haute, la tête baignée à mi-visage,

de manière à laisser le masque découvert, les bras agissant dans toute leur longueur et ensemble, comme des avirons qui s'éloignent des flancs et y reviennent avec force.

On nage aussi sur le dos, en se servant des bras qu'on fait alors mouvoir en arrière, soit ensemble, comme pour la *brasse*, soit alternativement, comme pour la *marinière* et pour la *coupe*; les cuisses et les pieds, si l'on veut en faire usage, peuvent s'ouvrir et se refermer, par un écart répété, ou bien l'on agit contre l'eau avec la plante du pied, comme contre un obstacle que l'on veut repousser.

*Sur le dos* : Tout nageur qui jette de l'eau et fait jaillir la vague est inhabile. Nager sans bruit et sans éclaboussure, prouve la perfection des mouvements.

On ne peut, sans l'avoir goûté, se faire une idée de ce que l'isolement complet de tout le mouvement extérieur fait éprouver de jouissance paisible au nageur qui se repose sur le dos et se livre au fil de l'eau ; pour lui, il n'y a vraiment plus que le ciel et l'eau, avec l'azur, l'air frais, le lit le plus douillet, la vague qui le berce et une contemplation mouvante ; mais il faut que les eaux soient sûres, car ni l'ouïe, ni la vue ne peuvent avertir le nageur, signaler et éviter le danger.

*Se jeter*, c'est se précipiter brusquement dans l'eau ; on se jette de telle ou telle hauteur et de cent façons.

On se jette debout. Il faut alors prendre la position du soldat sans armes, les coudes au corps, *le petit doigt sur la couture de la culotte*, quoique l'on soit nu, les cuisses et les jambes

serrées ; sans ces précautions, on s'expose à être violemment et douloureusement fouetté dans certaines parties du corps par la vague. La tête doit être tenue en arrière pour préserver les narines.

On se jette, les jambes croisées, dans l'attitude d'un tailleur ou celle d'un homme assis c'est le *plat c...* La vague vous fustige quelquefois avec sévérité.

On se jette en arrière, c'est le *plat-dos.*

On se jette la tête en avant, c'est la *tête.*

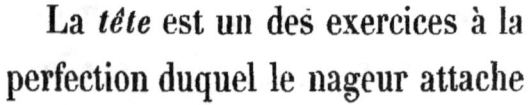

La *tête* est un des exercices à la perfection duquel le nageur attache le plus d'importance ; *piquer une bonne tête* est un des mérites dont on se montre le plus curieux. Ici encore les préceptes manquent.

Cependant l'expérience et l'observation donnent des conseils qui méritent d'être écoutés.

Le corps droit sur le rivage, les mains élevées au-dessus de la tête, réunies en points triangulaires et la tête entre les bras tendus, se pencher de manière à bien présenter la pointe verticale, se détacher vivement du sol et pénétrer dans l'eau, comme un pieu qui s'y enfoncerait par la pointe. C'est *la*

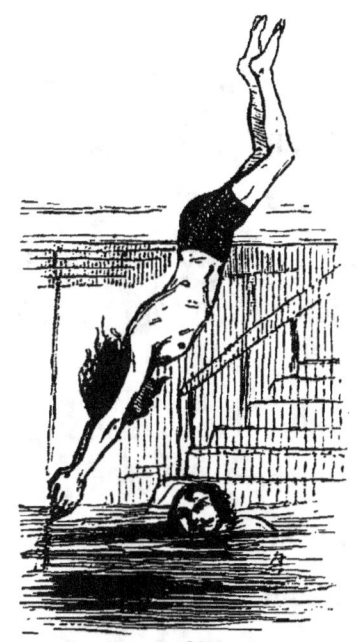

*tête en chandelle*, la perfection du genre, le désespoir des meilleurs nageurs. La *tête* est *fixe* ou *élancée* : *fixe*, elle quitte le bord par un élan préparé à l'avance ou sur place ; *élancée*, elle arrive au bord en bondissant, et sans préparation se précipite dans l'eau ; plusieurs appellent cette variété *tête à la hussarde*.

Il est utile de recommander à ceux qui donnent des *têtes* de choisir un endroit suffisamment profond ; nous ne conseillons pas ces exercices partout, il peut se rencontrer des rochers ou des fragments de bois enfoncés dans l'eau. Les accidents causés par ces obstacles ne sont pas rares et toujours cruels.

Pour s'exercer à donner des têtes, il faut graduer la hauteur de l'endroit d'où l'on se jette, commencer presque à fleur d'eau et s'élever progressivement.

Si le coup de jarret donné en s'élançant de terre est trop fort, on tombe à la renverse et l'on donne un *plat-dos* ; si l'élan n'a pas été assez fort, on tombe en avant sur toute la face du corps, c'est un *plat-ventre* ; si les cuisses ne sont pas bien étendues de manière à présen-

ter à l'eau le moins de surface possible, on donne un *plat-cuisses*. Ces chocs irréguliers sont assez douloureux, le dommage qu'ils causent se manifeste par une vive rougeur. Quelquefois sous cette secousse le nageur s'évanouit. Une *tête mauvaise* est, en outre, honnie par des huées impitoyables. Les jeunes gens sont aptes surtout à ce jeu, il vient un âge où les *têtes* causent des incommodités graves.

Une *tête bonne* ne fait pas jaillir une goutte d'eau, le nageur entre dans l'eau, comme l'on dit, sans toucher les bords.

*Plonger:* Il faut s'accoutumer, autant que faire se peut, à vivre sous l'eau; le plus grand obstacle que rencontre ce projet, c'est celui de la respiration; on s'habitue à la retenir, en se laissant aller au fond de l'eau tout droit, et, sans faire de mouvement, dès qu'on touche le fond, il s'opère une répulsion élastique qui porte rapidement le nageur à la surface; l'effet et la sensation ressemblent à celui que doit éprouver l'acteur qu'une trappe amène des profondeurs de la scène sur le théâtre. Nous conseillerons toujours aux plongeurs de tenir les yeux ouverts et de se familiariser autant qu'ils le pourront avec la lueur vitrée qui traverse l'eau. Une fois formé à plonger droit, ils pénétreront dans l'eau, en se retournant la tête en bas et en se portant des pieds et des mains, par une suite de brasses énergiques dirigées vers le sol. Ils s'accoutumeront à y ramper, à y demeurer, bien avertis que le plus petit effort les ramènera à l'air et au jour; ils useront de toutes leurs forces pour vivre et agir le plus longtemps possible au fond de l'eau.

Ils feront *entre deux eaux* et à des profondeurs différentes les mêmes expériences.

C'est une erreur trop accréditée et décourageante de penser qu'une longue haleine soit absolument nécessaire pour plonger ; c'est assurément un grand avantage, mais ce n'est point indispensable ; les nageurs parviennent à contenir leur souffle, comme les coureurs ; pour atteindre sûrement ce but, il faut être, sur toutes choses, maître de soi, et ne pas se laisser troubler par la peur de manquer d'air. Au moyen de ce calme que donne l'expérience, on ne dépense ses ressources qu'avec une intelligente économie, on met à profit tout le temps dont on peut user.

Nous avons vu, à l'école de natation de Petit, des élèves de l'École polytechnique s'exercer à marcher au fond de l'eau, en portant sur leurs épaules un de leurs camarades ou un lourd fardeau. Cet exercice formait d'excellents plongeurs, dont le corps des pontonniers a pu, plus d'une fois, apprécier les mérites.

On apprend aussi à plonger, en se laissant glisser au fond de l'eau, le long d'une perche, dont on ne se sépare pas.

Cet enseignement, comme tous ceux qui forment les corollaires de l'art de nager, fait beaucoup pour l'agrément et plus encore pour l'utilité. C'est en plongeant que s'opère presque toujours le sauvetage, cette prérogative du nageur qui a tant de droits à la reconnaissance publique. Dans le sauvetage, le plongeur, maître de lui et de ses mouvements, évite les étreintes

mortelles, il attaque et saisit celui qu'il veut arracher aux flots, de manière à ne pas compromettre sa propre existence. Aborder par derrière la victime qu'on dispute à la mort, est le moyen le plus sûr de sauvetage, auquel on n'arrive bien qu'en apprenant à plonger.

A côté des différents genres de natation que nous venons de décrire, il en est plusieurs autres qui sont des jeux plutôt

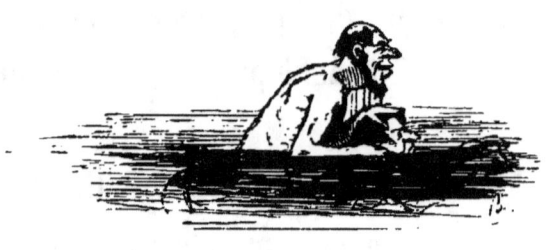

que des études. Tourner sur soi-même en se pelotonnant; mettre la tête dans l'eau, se roidir et avancer par des secousses énergiques et saccadées vers un but, à la manière des grenouilles, se tenir debout par un simple mouvement des jambes à la manière de ceux qui foulent le raisin et d'autres ébats qu'on ne peut décrire, amusent les loisirs du nageur; on nage même à quatre pattes comme les animaux et les sauvages.

Il y a une vérité, c'est que l'eau connaît et aime ceux qui la connaissent et qui l'aiment; un bon nageur peut presque tout faire impunément dans l'eau; chez lui, le savoir se change en prudence.

La *passade*, c'est le divertissement favori des écoles de natation. C'est un jeu de cheval fondu dans l'eau; un nageur s'élance sur les épaules de l'autre, l'enfonce dans l'eau en le

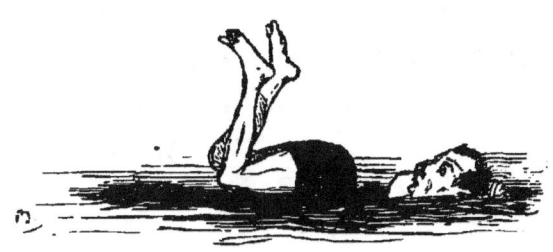

plongeant sous ses jambes et lui passe par-dessus la tête. Ce jeu est d'un bon et salutaire exercice, il forme bien le *plongeur*. Mais la *passade* devrait observer des précautions qu'elle ne prend pas toujours; nous lui reprocherons d'abord de surprendre celui qu'elle veut envoyer rendre visite aux poissons, elle risque alors de le saisir dans un moment tout à fait inopportun pour la respiration; elle peut le conduire à une asphyxie subite; elle ne doit être non plus ni trop précipitée, ni trop répétée sur le même sujet; elle risquerait de lui ôter par ses brusques excès la faculté de respirer.

Il y a aussi la *passade* en *planche*, le patient est roide sur l'eau; on s'y enfonce la tête la première en se soulevant par les pieds; elle est peu usitée.

Les princes qui ont fréquenté dans ces derniers temps l'école de natation étaient fort curieux de passader; le duc

d'Aumale en raffolait, il se livrait à cet exercice durant des heures entières, ses aides de camp et ceux qui tenaient à capter ses bonnes grâces se prêtaient à ce désir ; il les fatiguait tous. Après cela, on se réunissait au café, le prince offrait des petits verres de curaçao, c'était sa liqueur favorite, et, quoique sortant de l'eau, il voulait que le garçon n'oubliât pas *le bain de pied*.

## VIII

### LA PLEINE EAU.

L'invitation. — La première pleine eau, ses plaisirs, vigilance. — Le départ, les loisirs de la navigation. — Les rencontres, les canotiers. — Au Pont-Royal. — La parade. — Retour. — Souvenirs de Passy à Saint-Cloud.

— Allons, messieurs pour la pleine eau ! — On va partir pour la pleine eau ! — Allons, la pleine eau, allons !

Tels sont les cris qu'à différents intervalles, sept à huit fois dans le cours d'une journée chaude et limpide, font retentir les mariniers de l'école, qui se renvoient cette clameur d'écho en écho. La pleine eau, c'est le dernier enseignement de la natation ; c'est l'essai que l'on va faire de ses forces au dehors de l'enceinte du gymnase ; c'est l'entrée dans le monde à la sortie du collége. Il est difficile de se défendre d'une certaine émotion

en faisant sa première pleine eau. Le maître de nage qui dirige cette sortie doit avoir le soin de demander aux élèves, dont l'âge annonce l'inexpérience, s'ils ont déjà vogué en libre pratique ; s'ils en sont à leur coup d'essai, il les recommande aux compagnons de voyage ; pour lui-même ils deviennent l'objet d'une attention soutenue, il leur recommande de rester près du bateau et ne leur permet pas de s'en éloigner.

Les *pleine eau* sortent de l'école et se placent dans un bateau, qui arbore le pavillon national ; les nageurs, enveloppés dans leurs peignoirs, se groupent dans l'embarcation le plus commodément possible ; on remonte ainsi de la pointe extrême du quai d'Orsay jusqu'au Pont-Royal ; c'est le moment du cigare et de la molle causerie ; les accidents de la route et les exploits de l'école font ordinairement les frais de l'entretien. Il

n'est pas rare que, dans le trajet, à l'aller ou bien au retour, on rencontre quelques équipages de ces fameux canotiers de la Seine, si illustres dans les annales de la navigation d'eau douce.

Le canotier de la Seine est rigoureux dans son costume : il porte la *salopète*, cotillon de grosse toile à torchon ; la *salopète* ne se lave pas, chaque tache lui est un honneur ; le bourgeron de laine, la *vareuse* et le toquet bordé de couleurs écossaises, achèvent l'ajustement. Le langage du canotier est plus terrible que ceux des plus terribles flambarts ; il se pavoise de toutes les couleurs, sans trop s'inquiéter à quelle nation il se donne; il fait et défait de la toile avec tant d'adresse, que lui et ses *équipiers* sombrent le plus souvent dans les plus innocentes flaques d'eau. C'est le tyran du fleuve, qu'il écume sans relâche. Mais il n'aime pas à se frotter aux marins sérieux ; il s'attaque aux chétives et inoffensives embarcations des promeneurs; alors son *battage*, c'est-à-dire son attaque, a toute la férocité d'un abordage de corsaire. Les nageurs aiment à rire des canotiers; ceux-ci, qui, en dépit de leur bonne foi, ou à cause de cette même bonne foi, ont la conscience intime de leurs ridicules, ne peuvent supporter le sarcasme, ripostent vigoureusement : mais ils évitent toute approche, le vrai marinier effraye leurs manœuvres d'emprunt, et ils filent doux, en hurlant les imprécations dont ils ont farci leur mémoire. La navigation des canotiers a son vocabulaire comme le carnaval a son catéchisme poissard.

Ces épisodes bercent et chassent l'ennui.

Le bateau de la pleine eau étant arrivé au Pont-Royal, fait halte et se met en travers, au fil de l'eau, pour descendre lentement. Les nageurs adressent un regard d'orgueil satisfait aux

curieux qui bordent le parapet du pont; ils oublient que la badauderie parisienne accorde les mêmes honneurs à un chat ou à un chien qui se noie. Alors, on se drape dans une pose pro-

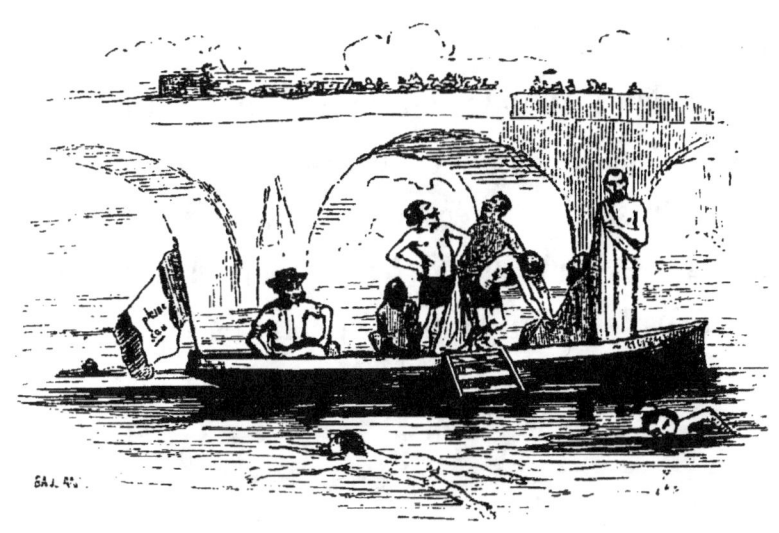

digieuse, on se jette, on plonge, on s'élance, on donne une *tête* avec toute la grâce possible; on fait la *coupe*, la *marinière*, la *planche*, on épuise tous les moyens de plaire qu'on doit à la nature ou à l'éducation; on fait la roue et l'on rêve la conquête des belles dames qui regardent d'en haut. Mais le bateau s'éloigne et le nageur doit penser à le rejoindre; d'ailleurs, la voix du maître de nage rappelle les baigneurs épars. La pleine eau s'achève en descendant; on fait route avec des charognes flottantes et mille autres agréments semblables. Enfin on arrive au pont Louis XV, et là on remonte dans le bateau, qui ramène à l'école la cargaison vivante. Pour le vrai nageur la pleine eau ressemble assez bien à la sortie d'un enfant qui

a été se promener avec sa bonne ; mais, pour les écoliers, c'est une excursion gigantesque.

La pleine eau, dont nous venons de tracer l'itinéraire, est celle de l'école Deligny ; chez Petit, elle remonte, en passant sous les arches du pont d'Austerlitz, au delà de la Gare.

Il y a quelques grands souvenirs de pleine eau : c'était du temps des *caleçons rouges* et des *caleçons bleus*. On montait en fiacre à la sortie de l'école, on se rendait à Passy, et là on nageait jusqu'à Saint-Cloud ; les nageurs fameux ne remontaient pas dans le bateau avant d'être arrivés à cette destination.

## IX

### ANECDOTES.

Fastes du sauvetage en France. — Brune. — Le petit noyé, ou les impressions d'un noyé. — Souvenirs personnels de l'auteur — Le certificat de Cadet. — Le bouillon. — On ne se noie qu'une fois. — Le nageur sous le bateau. Le diplomate et le plongeon. — Le vaudeville.

Il y a peu de pays où les fastes du sauvetage des individus en danger dans l'eau soient aussi brillants qu'en France. Cette impulsion soudaine et généreuse, qui pousse le courage à agir sans songer au péril, est naturelle aux Français : ils le portent dans les combats et dans toutes leurs actions. Les Italiens ont appelé cette impétuosité la *furia francese* ; les Romains redoutaient l'invasion des Gaulois, *tumultus gallicus*. Mais

c'est à cette fougue que nous avons dû et nos meilleurs exploits, et nos plus belles actions ; il n'est pas rare de voir même des enfants en bas âge faire preuve d'adresse, d'audace et de calme pour sauver les camarades de leurs jeux.

Rouen garde à la mémoire de Brune une éternelle reconnaissance.

L'auteur de cet ouvrage, qu'il a publié dans un but d'utilité, sans ambition littéraire, a été noyé ; il peut dire :

J'ai connu le malheur et j'y sais compatir.

En racontant cette aventure de son enfance, il a pensé que le souvenir de ses impressions compléterait l'œuvre.

Étant élève du lycée Napoléon, en 1813, il se fit inscrire parmi ceux qui devaient aller à l'école de natation. Dans sa présomption d'enfant, il croyait, avec bien des gens, que la natation était un mouvement instinctif et nécessaire chez l'homme. Une gageure s'établit entre lui et un de ses camarades qui soutenait l'opinion contraire ; il fut convenu entre les parieurs qu'on ferait l'expérience, loin des yeux du maître et en présence de quelques témoins aussi prudents que les téméraires qu'ils allaient juger. Le partisan de la nature se jeta dans l'endroit le plus profond du bain ; à la façon dégagée dont il s'élança, tout le monde crut qu'il savait nager. Il disparut sous l'eau, reparut à la surface, puis disparut encore ; tout signalait une lutte dans laquelle il succombait. Ses camarades, éperdus, poussaient des cris de détresse ; l'école, alors pleine d'élèves,

s'émut, les maîtres de nage sondèrent les fonds; toutes les perquisitions furent vaines, et le temps qui s'était écoulé depuis l'événement laissait peu d'espoir de retirer vivant celui qui périssait. On revenait désespéré.

Le corps inanimé et frappé d'asphyxie alla heurter contre les claies qui formaient la clôture de l'école de natation; un de ceux qui avaient le plus cherché le heurta du pied, en remontant. On se hâta de le tirer de l'eau; mais, à son aspect, tout le monde crut que ce n'était plus qu'un cadavre : il était roide et gonflé, il avait l'œil hagard, la face était hideuse, tuméfiée et bouleversée par les convulsions suprêmes. Cependant on employa les moyens en usage pour rétablir, chez les asphyxiés, le cours de la respiration; un violent sternutatoire fit éternuer le moribond, et la vie reprit son mouvement régulier. Le rétablissement fut prompt; un petit verre d'eau-de-vie ramena les forces, et l'enfant qu'on avait cru perdu parlait, quelques minutes après l'accident, de rentrer dans l'eau.

S'il n'avait pas atteint les bornes de la mort, on ne pouvait nier qu'il n'eût franchi les limites de la vie; pour lui, l'anéantissement s'était accompli, il avait subi toutes les phases de la destruction, il avait tout souffert; l'existence eût cessé sans qu'il pût percevoir aucune sensation nouvelle.

Ses maîtres et ses camarades le pressèrent de questions sur ce qu'il avait éprouvé; il leur répondit franchement et sans rien exagérer; ses impressions sont, après plus de trente ans, aussi présentes pour lui que si elles dataient de la veille.

D'abord il ressentit une vive surprise, en voyant que tous ses efforts ne réussissaient pas à le porter au-dessus de l'eau ; il s'agitait dans un milieu vitré, avec un trouble plus importun que douloureux ; ses facultés intellectuelles restaient intactes ; il faut certainement attribuer à l'insouciance inséparable de son âge l'absence complète de tout sentiment de danger ; l'idée de destruction ne lui est pas même venue. Lorsque les mouvements et les oscillations le rapprochaient du bruit et de la lumière du dehors, il percevait parfaitement l'un et l'autre, et alors il se sentait soutenu et raffermi par l'espoir et la certitude même d'un salut prochain. Ces impressions n'ont cessé qu'avec le sentiment de l'existence, qui s'est doucement éteinte comme dans la syncope d'un évanouissement paisible et assez semblable au sommeil. L'enfant serait mort sans souffrance ; qui sait ce que l'avenir réserve à l'homme ?

Cadet, le premier maître de nage de l'école de Petit, dans laquelle ce fait se passait, s'était plusieurs fois jeté à l'eau ; ce brave homme, voyant ses recherches inutiles, s'était écrié : « C'est fini ! si nous le retrouvons, nous n'aurons plus que sa peau ! » Plus tard, il vint chez un des fonctionnaires du lycée demander un certificat de sa conduite ; le sous-directeur, auquel il s'était adressé, ne sachant pas trop ce qu'il fallait constater, lui demanda ce qu'il voulait.

« Je demande, Monsieur, répondit Cadet, un certificat comme quoi j'ai eu l'honneur de tirer de l'eau M. B........, le jour où il a eu celui de s'y f..... ! »

Cadet prit en affection l'enfant, qu'il appelait son petit noyé; il ne voulut pas qu'il reçût de leçons, mais il le fit nager sous ses yeux. Voici quel fut son procédé d'enseignement.

« Viens ici, petit noyé; laisse tous ces jobards prendre des leçons et patauger à la sangle. F...-toi dans le bouillon, remue les bras et les jambes, et quand tu auras fait un mouvement qui te poussera en haut ou en avant, retiens-le bien, et tâche de le faire souvent. Allons ! »

Alors il saisissait le pauvre bonhomme, tout tremblant, souriant pourtant afin de cacher ses larmes, et faisant ferme contenance, il le soulevait par ce qu'il appelait la peau du *caleçon*, — il se servait d'un autre mot; — d'un bras vigoureux il le ba-

lançait dans l'air, une, deux, trois, et l'enfant plongeait dans le bouillon de Cadet. Le digne marinier ne le perdait pas de vue et veillait sur lui; l'enfant le savait, il était tranquille et confiant. Lorsqu'il sortait de l'eau, Cadet le recevait, l'embrassait et lui disait :

« As pas peur, petit noyé; on se noye qu'une fois, et tu l'as déjà été. »

Le petit noyé est devenu un des élèves que Cadet citait avec le plus de fierté.

Une autre anecdote, d'un aspect vraiment épouvantable, servira à réparer une omission. Nous avons négligé de conseiller à tous les nageurs, dans le cours de cet ouvrage, d'éviter de se laisser entraîner ou d'aller volontairement sous les bateaux. Un malheureux jeune homme, qui s'était engagé dans cette voie si périlleuse, se trouva saisi aux cheveux, qu'il avait, sans doute, étrangement épais et crépus, par les clous dont le fond extérieur des bateaux est toujours hérissé; il ne dut son salut qu'à l'héroïque résolution d'arracher violemment le cuir chevelu tout entier, dont la dépouille sanglante resta attachée au bateau. On ne peut arrêter sans frémir l'imagination et la pensée sur cet horrible tableau; il faut que de tels faits soient attestés par des témoins dignes de foi pour obtenir quelque crédit; malgré ces preuves on recule devant ces récits, et l'on n'y croit que difficilement.

Parmi les figures les plus curieuses qui se montrent à l'école de natation, il faut signaler celle du chevalier Koss, ministre du roi de Danemark, époux d'une descendante d'Osman Yglou, femme qui réalise le type le plus charmant de la beauté orientale; il se livre sans réserves aux délices du bain froid. Ce digne nageur n'aspire qu'à une seule perfection, celle d'une *tête* bien donnée sans peur et sans reproche; il emploie à cette étude

constante la meilleure partie de ses matinées. Il est grêle, maigre, souffreteux, déjà âgé, d'une figure peu revenante, bonne et honnête toutefois, mais sans noblesse ; de taille moyenne et fort

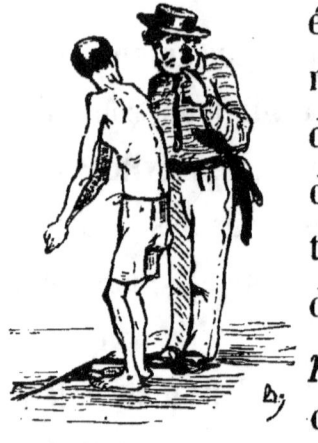

épuisé par les ans. Debout sur le bord, il reçoit avec docilité les conseils et les indications du maître de nage le plus proche de lui, puis il s'élance, après avoir longtemps visé l'eau et préparé son élan ; il donne toujours, et inévitablement, un *plat-ventre* à faire souffrir et crier ceux qui le voient. Et cela se répète avec une ferveur digne d'un meilleur sort, vingt-cinq ou trente fois, tous les matins. Chaque jour il se retire presque satisfait, et avec l'espoir de réussir le lendemain ; il donne sans hésiter un ou deux écus de cinq francs aux maîtres de nage, qui, malgré ses largesses, hésitent à l'encourager dans cette route impossible. M. le chevalier persiste ; jamais on ne vit passion à la fois plus malheureuse et plus patiente que celle dont il est épris pour la *tête*. Il croit sans doute fermement qu'un diplomate doit finir par exceller à faire le plongeon.

Il y a quelques années on donna au théâtre des Variétés un vaudeville intitulé : *l'Ecole de natation.* Cette pièce eut un immense succès, dû à une vue de l'Ecole, et aux grâces piquantes des jeunes actrices en peignoir qui représentaient les nageurs. Cet ouvrage était de feu Alphonse Signol.

## X

### POLICE DES BAINS DE RIVIÈRE.

Les vieilles franchises, l'île Louviers, l'île des Cygnes, le tourbillon, les baigneurs en fuite, ce que sont devenus les ports francs. — ORDONNANCES DE POLICE, *une permission*, moyens d'exécution. — La natation dans nos mœurs.

Les prescriptions administratives qui règlent les bains en rivière sont contenues dans une ordonnance de police.

Avant de citer le texte de ce document officiel, nous jetterons un coup d'œil sur les anciennes franchises du bain.

Autrefois, et nous ne saurions fixer avec précision la date des mesures nouvelles, il était seulement interdit de se baigner librement *en vue des habitations*; on a substitué à ces mots ceux-ci, *dans Paris*.

Les enfants de Paris avaient établi pour les bains deux ports francs, l'un à l'île Louviers, en amont, et dans le voisinage du pont d'Austerlitz, l'autre à l'île des Cygnes, au delà du pont d'Iéna. Ce dernier site était surtout délicieux; mais il avait une réputation périlleuse; on ne parlait pas sans effroi de certain tourbillon que les plus intrépides nageurs traversaient en plongeant, pour prendre le courant en dessous; c'est la méthode à laquelle il faut avoir recours dans ces occasions, et cela sans s'émouvoir.

Le long des rives, le soir surtout, ou dans les ardeurs de la journée, on voyait les troupes de petits nageurs nus se rouler dans la Seine; les agents de surveillance les pourchassaient, et la première punition qui leur était infligée, c'était la perte de leurs hardes. Aussi on ne pouvait regarder, sans rire et sans les plaindre, ces marmots courir et fuir chargés de leurs gue-

nilles, qu'ils disputaient aux agents de police peu soucieux d'ailleurs de ce misérable butin. Ces scènes se renouvellent encore souvent sur les berges qui ont remplacé les prés fleuris de madame Deshoulières.

L'île Louviers a été réuni au continent par les travaux accomplis pour combler le bras de rivière qui l'en séparait:

elle fait maintenant partie de la terre ferme et va recevoir les constructions d'un quartier nouveau. L'île des Cygnes, cette pelouse si riante, est devenue le môle de la gare de Grenelle; pour se baigner en paix, il faut aller par delà Charenton ou à Suresnes, sous les remous des bateaux à vapeur de la haute et de la basse Seine. Une ordonnance de police a réglé l'ordre et la marche des bains en rivière.

Cette ordonnance, émanée du préfet de police, est ordinairement publiée le 1er mai de chaque année. En voici le texte :

Art. 1er. Il est défendu de se baigner en rivière dans Paris, si ce n'est dans les bains ou écoles de natation autorisés.

*Il est aussi défendu de se baigner dans le canal Saint-Martin, le bassin de la Villette, le canal de Saint-Denis et celui de l'Ourcq, dans le département de la Seine.*

Les contrevenants seront arrêtés et conduits à la préfecture de police.

Pour l'exécution de cette disposition, il sera placé en station le nombre de bachots nécessaires aux points où ils seront jugés utiles.

Ces bachots et les hommes chargés de les conduire seront, pour ce service, à la disposition des commissaires de police, de l'inspecteur général et des inspecteurs particuliers de la navigation et des ports.

Art. 2. Il ne sera établi de bains ou écoles de natation en rivière que d'après notre autorisation.

Art. 3. Les bains devront être entourés de planches et fermés depuis le fond de la rivière jusqu'à son niveau, par des perches en forme de grilles, pour empêcher les baigneurs de passer dehors ou sous les bateaux.

Il y sera planté, de distance en distance, des pieux entre lesquels seront tendues des cordes pour la sûreté et la commodité des baigneurs.

Il sera formé des chemins solides et bordés de perches à hauteur d'appui, pour arriver dans les bateaux à bains.

Un bachot muni de ses agrès sera continuellement attaché à chaque bain, pour porter des secours en cas de besoin.

Les bateaux et les bains seront tenus en bon état, et garnis de tous les ustensiles nécessaires.

Les bains ne seront ouverts au public qu'après qu'ils auront été visités par l'inspecteur général de la navigation et des ports, assisté d'un charpentier de bateaux.

Art. 4. Aucune communication ne pourra être établie entre les bains d'hommes et ceux des femmes.

Art. 5. Les bains et écoles de natation seront fermés depuis dix heures du soir jusqu'au jour. Ils devront être pourvus de moyens d'éclairages suffisants.

Art. 6. Il est défendu aux entrepreneurs de bains, aux mariniers, bachoteurs, et aux propriétaires de bachots ou batelets, de louer ou prêter leurs bachots ou batelets à des personnes qui voudraient se baigner hors des bains publics.

En cas de contravention, leurs permissions de tenir bachots et bains seront retirées et annulées.

Art. 7. Les personnes qui, pour raison de santé, ou pour se perfectionner dans l'art de nager, voudraient se baigner en pleine rivière, ne pourront y être conduites que par des mariniers munis de notre permission.

Ces bains en pleine eau ne pourront avoir lieu sans notre autorisation spéciale.

Art. 8. Il est défendu à toute personne étant en bachot ou batelet de s'approcher des bains ou écoles de natation, sous peine, pour le propriétaire du bachot, de se voir retirer la permission.

Art. 9. Il ne pourra être tiré du sable qu'à une distance de *vingt mètres* au moins des bains ou écoles de natation.

Art. 10. Il est enjoint de placer autour des écoles de natation, à l'intérieur, un filet assez fort pour empêcher les baigneurs de passer sous les bateaux : il devra être toujours tendu.

Art. 11. Il est défendu de se montrer *nu* hors des bains ou écoles de natation.

Art. 12. Il ne pourra être exigé, dans les bains ou écoles de natation, un prix d'entrée plus élevé que celui qui sera indiqué dans la permission délivrée par nous, selon la nature de l'établissement.

Art. 13. Il sera placé à l'extérieur de la porte d'entrée, et dans un lieu apparent de l'intérieur de chaque bain ou école

de natation, un extrait certifié par l'inspecteur général de la navigation, de la permission délivrée par nous aux entrepreneurs.

Cet extrait énoncera le prix d'entrée, qui ne pourra être excédé, et les conditions d'ordre et de sûreté que nous aurons prescrites.

Il y sera également affiché un exemplaire de la présente ordonnance.

Art. 14. Au 30 septembre prochain, époque que nous fixons pour la clôture de la saison des bains, les bateaux, fonds de bois, planches, pieux, perches et autres objets dépendant des bains ou écoles de natation seront enlevés : les bateaux, pour être conduits dans une des gares extérieures ou dans celle de l'Arsenal; les autres objets ne pourront, sous aucun prétexte, rester, après ladite époque, sur les ports ou berges, ni sur aucun point dépendant de la voie publique.

Art. 15. Les contraventions aux dispositions qui précèdent seront constatées par des procès-verbaux qui nous seront adressés, pour être transmis aux tribunaux.

Art. 16. La présente ordonnance sera imprimée et affichée.

Les commissaires de police, les maires des communes riveraines, des canaux de l'Ourcq et de Saint-Denis, le chef de la police municipale, l'inspecteur général de la navigation et des ports, et les préposés sous leurs ordres, sont chargés d'en surveiller l'exécution.

Nous compléterons ces documents par deux pièces.

Extrait de l'ordonnance de police du 25 octobre 1840 sur les bains en rivière. — Art. 187. Les entrepreneurs de bains devront placer au pourtour des cordes solidement attachées, afin de donner aux baigneurs la facilité de circuler avec sûreté et commodité, et un filet assez fort pour empêcher de passer sous les bateaux. Ce filet devra toujours être tendu.

Ils devront aussi entourer le bain de manière qu'on n'en puisse sortir pour se baigner en dehors, et établir des chemins solides, bordés de garde-fous à hauteur d'appui pour arriver dans l'établissement.

Lesdits entrepreneurs devront encore tenir leurs établissements en bon état et garnis de tous les ustensiles nécessaires, tels que cordes, crocs, perches, filets, etc.; se pourvoir d'une boîte de secours pour chaque établissement, et l'entretenir constamment en bon état; avoir continuellement un bachot muni de ses agrès pour porter des secours, en cas de besoin; n'ouvrir les bains au public qu'après qu'ils auront été visités par l'inspecteur général de la navigation et reconnus être en bon état; les fermer depuis *dix heures du soir* jusqu'au point du jour, et y établir chaque soir des moyens d'éclairage suffisants pour qu'une surveillance active puisse être exercée et pour prévenir tout accident; ne pas exiger des prix d'entrée plus élevés que ceux qui sont fixés par la permission; afficher à l'extérieur de la porte d'entrée, et dans un lieu apparent de chaque établissement de bains, un extrait certifié par l'inspec-

teur général de la navigation, de la permission qui leur aura été délivrée, lequel extrait devra énoncer le tarif des prix de l'établissement et les conditions principales imposées par la permission.

Art. 188. Il est défendu d'introduire des chiens dans les établissements des bains.

Art. 189. Les propriétaires d'établissements de bains devront retirer, *au 30 septembre de chaque année*, époque fixée pour la clôture de la saison des bains, les bateaux, fonds de bois, pieux, planches et autres objets dépendant de leurs établissements; conduire les bateaux dans les gares, et ne laisser les autres objets, déposés sur les ports et berges, sous quelque prétexte que ce soit.

Art. 225. Il est défendu de se baigner dans les canaux.

Dans Paris, il est défendu de se baigner en rivière ailleurs que dans les établissements de bains, à moins d'une autorisation spéciale délivrée par nous (*le préfet de police*).

Hors de Paris, il est défendu de se baigner nu en rivière.

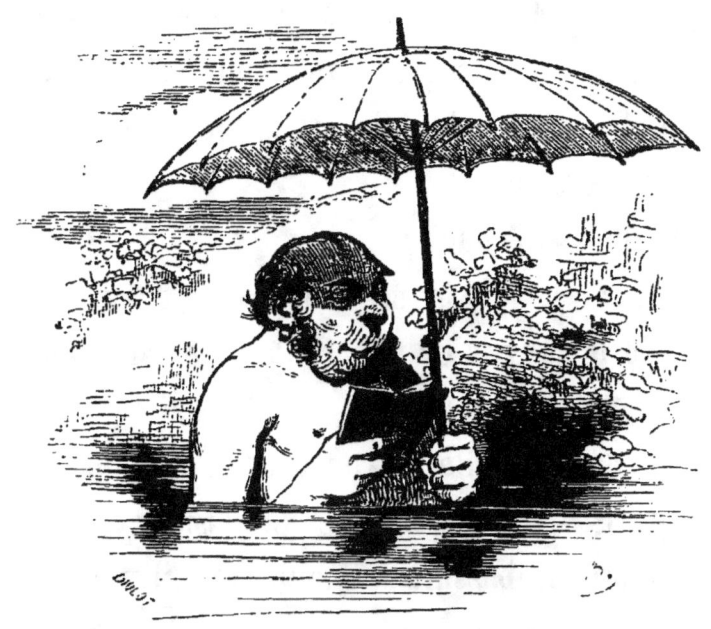

Les contrevenants seront conduits à la préfecture de police, ou devant les maires et les commissaires de police des communes du ressort.

La permission de placer un bain sur la Seine rappelle au concessionnaire toutes celles de ces prescriptions qui sont relatives à la tenue des bains, nous ne les répéterons pas ; mais l'acte que nous rapportons ici est le résumé de tout ce qui concerne l'existence et l'économie des écoles de natation.

Voici les principales clauses de cette *permission*.

Nous, préfet de police....... vu .........

Permettons au sieur ....., de placer sur la Seine et d'y conserver du 1ᵉʳ mai au 30 septembre, un bain public pour hommes, dans l'eau courante, à vestiaires particuliers et bassin commun.

Ce bain sera placé à 120 mètres en avant du pont de la Concorde, à 15 mètres du mur du quai d'Orsay et parallèlement à ce quai. Il ne pourra avoir plus de 105 mètres de longueur sur 24 mètres de largeur, le tout mesuré du dehors au dehors des bateaux.

Aux conditions suivantes :

1° De placer ce bain sur des bateaux solides et sans défectuosités, et de le couvrir de manière que les personnes qui se baigneront ne puissent être vues du dehors ;

2° De peindre à l'huile les constructions et tous autres accessoires autorisés par la présente permission ;

3° De disposer le bassin, de manière qu'il y ait toujours la moitié au moins de son étendue où les baigneurs puissent prendre pied ;

4° De ne prendre pour les bateaux ou chemins d'accession aucun point d'attache ou de scellement dans les murs des quais, piles de pont ou tympans de voûtes ;......

7° De veiller à ce que les baigneurs ne sortent pas nus du bain, et d'empêcher, dans l'intérieur, tout ce qui serait contraire au bon ordre et à la décence, et particulièrement qu'on se tienne hors des cabinets sans être couvert d'un caleçon ;

8° De placer au-dessus de l'établissement un écriteau en gros caractères qui désigne le sexe auquel le bain est destiné ;

9° De n'augmenter, en aucun sens, les dimensions de ce bain, ci-dessus déterminées, et de ne former sur la rivière ou sur les berges d'autre établissement que celui qu'énonce la

présente permission, à moins de notre autorisation expresse;

10° *De se pourvoir à leurs frais et d'entretenir en bon état une boîte de secours*, qui sera visitée par le directeur des secours publics ou son adjoint;

11° De verser à la caisse de la préfecture de police, avant l'ouverture de l'établissement, sa part contributive des frais de surveillance et de secours qu'entraînent les établissements de bain en rivière, d'après l'état provisoire qui sera dressé, selon l'usage, par l'inspecteur général de la navigation et des ports, et sauf remboursement, à la fin de la saison des bains, des sommes non employées;

12° De ne pas exiger plus de soixante-quinze centimes d'entrée par personne, non compris le loyer du linge. (Le prix

du caleçon est 10 centimes, le peignoir coûte 25 centimes; il y a des abonnements au mois et à la saison);

13° De se pourvoir auprès de M. le préfet de la Seine, à l'effet de traiter du prix de location de l'emplacement qu'occupera cet établissement, en vertu de la présente permission, et de justifier de l'accomplissement de cette formalité, à l'inspecteur général de la navigation, avant l'ouverture;

14° De ne nuire en aucune manière au service de la rivière, des berges et des ports, et de se conformer strictement aux dispositions des règlements;

Le tout, sous peine de voir la présente permission suspendue ou annulée, et, dans l'un et l'autre cas, le bain fermé à l'instant, sans préjudice des mesures ultérieures à prendre par voie de police administrative et des poursuites à exercer devant les tribunaux.

Cette permission ne sera valable que pour la saison des bains en rivière de l'année ..... et seulement pour le sieur ....... qui sera tenu de déplacer, retirer et enlever complétement l'établissement qui en est l'objet, au premier ordre qui lui en serait donné, sans pouvoir réclamer aucune indemnité, sous quelque prétexte que ce soit;

Comme on le voit, ces permissions ne sont valables que pour une année; mais lorsqu'on n'a pas démérité, on n'est point exposé à les perdre. Les écoles de natation de Petit et de Deligny ont été possédées pendant plus de trente ans par les mêmes propriétaires qui les ont cédées aux possesseurs actuels.

La police du fleuve est faite par des agents spéciaux assistés des soldats de la garde municipale; leur surveillance est active et parcourt incessamment la Seine; cette vigilance a, plus d'une fois, rendu d'importants services.

La natation a repris dans nos mœurs et dans nos habitudes la place que lui accordaient l'éducation de l'université impériale et le goût général. Depuis plusieurs années elle a fait des progrès, dont il faut lui savoir gré en les encourageant. L'art de nager apporte à l'homme des facultés nouvelles; c'est une conquête chère à tous les peuples, et que les nations civilisées doivent prendre sous la protection de leurs lumières.

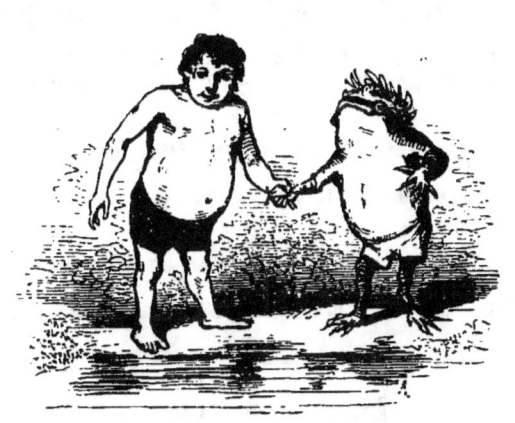

PUBLICATIONS DE J. HETZEL.

# LE NOUVEAU MAGASIN DES ENFANTS,

Collection de volumes du même format que le Paris dans l'eau.

### 3 francs le volume.

*EN VENTE :*

### Le Livre des petits Enfants,

Nouvel alphabet contenant : des Alphabets variés, — des Exercices gradués jusqu'à la lecture courante, — un choix de Maximes et Proverbes appropriés à l'enfance, — un petit recueil de Notices usuelles, — des Contes moraux, — Historiettes, — Fables, — Poésies ; par Fénélon, Florian, la Fontaine, Benjamin Franklin, François de Neufchâteau, Ernest Arndt, de Balzac, E. de la Bedollierre, P. Bernard, Bussière, Jules Janin, S. Lavalette, P.-J. Stahl, Viennet ; Madame Marie Mennessier-Nodier. Illustré de 90 vignettes par MM. G. Séguin, Meissonier, Grandville, Steinheil, Jacques et Français. Un joli volume in-8° anglais, imprimé avec grand luxe, sur superbe papier vélin satiné.

*nouvelles et seules véritables*

### Aventures de Tom-Pouce,

Par P.-J. STAHL. — 150 vignettes par BERTALL. — Un joli volume in-8° anglais.

### Trésor des Fèves et Fleur des Pois,

Suivi du *Génie Bonhomme* et de *l'Histoire du Chien de Brisquet*, par Charles NODIER. 100 vignettes par TONY JOHANNOT. — Un joli volume in-8° anglais.

### La Bouillie de la comtesse Berthe.

Par Alexandre DUMAS. — 120 vignettes par BERTALL. — Un volume in-8° anglais.

### Histoire d'un Casse-noisette,

Par Alexandre DUMAS. — Trois volumes in-8° anglais illustrés par BERTALL.

*En préparation :*

Les Voyages de Croquemitaine, par P.-J. Stahl.
Histoire de la mère Gigogne et de ses dix-neuf petites-filles, par P.-J. Stahl.
La Vie et la Mort de Polichinelle, par P.-J. Stahl.
La Mythologie de la jeunesse, par L. Baudet.

Histoire d'un moutard, par Théophile Gauthier.
Pierrot, sa vie, ses chagrins et son heureuse fin, par Laridon-Penguilly.
Histoire de France, par L. Baudet.
Histoire sainte, par L. Baudet.
Les Mémoires de Gribouille, par P.-J. Stahl.

## Publications de J. Hetzel.

*Extrait du catalogue.*

### LE DIABLE A PARIS.

Paris et les Parisiens, — texte par les principaux littérateurs, vignettes à part avec légendes, par Gavarni, vignettes dans le texte par Bertall, vues, monuments, édifices publics et particuliers, lieux célèbres et principaux aspects de Paris, par MM. Français, Champin, Daubigny, Bertrand, etc., etc. — Le volume, 15 fr.

### HISTOIRE DES FRANÇAIS

Depuis le temps des Gaulois jusqu'en 1830, par Théophile Lavallée, ornée de 80 portraits des rois de France et des personnages les plus célèbres, gravés sur acier d'après les tableaux de MM. Brune, Blondel, Decaisne, Gérard, Lehmann, Monvoisin, Rigaud, Robert Fleury, Signol, Steuben, Vanloo, Winterhalter, Ziegler, etc., et des tableaux du temps extraits du Musée de Versailles. Deux magnifiques volumes grand in-8°, 50 fr.

### SCÈNES DE LA VIE PRIVÉE ET PUBLIQUE DES ANIMAUX,

Vignettes par Grandville : études de mœurs contemporaines publiées sous la direction de P.-J. Stahl, avec la collaboration de MM. de Balzac, L. Baude, E. de la Bédollierre, P. Bernard, Ed. Lemoine, Jules Janin, L'Héritier (de l'Ain), Alfred de Musset, Paul de Musset, Charles Nodier, Louis Viardot; Mesdames Mennessier-Nodier, George Sand. 2 séries formant chacun 1 vol. Chaque volume renferme 100 grands sujets et un grand nombre de vignettes. Prix de chaque volume, 15 fr.

### VOYAGE OU IL VOUS PLAIRA,

Par MM. Tony Johannot, Alfred de Musset et P.-J. Stahl. 1 vol. petit in-4° orné de 63 grands sujets et de nombreuses vignettes, 12 fr.

### LA COMÉDIE HUMAINE, ŒUVRES COMPLÈTES DE BALZAC,

Édition de luxe à bon marché; vignettes par Tony Johannot, Gavarni, Lorentz, Perlet, Gérard Séguin, Meissonier, Bertall, etc., 12 ou 15 vol. in-8° à 5 fr. Chaque volume se compose de 10 livraisons à 50 cent., et renferme 8 vignettes. — 10 sont en vente.

### LE VICAIRE DE VAKEFIELD,

Par Goldsmith; traduction nouvelle par Charles Nodier; 10 vignettes par Tony Johannot, gravées sur acier par Revel. 1 vol. in-8°, 10 fr.

### LES ÉGLISES DE PARIS.

Un vol. in-8° orné de 20 gravures sur acier, 10 fr.

### HISTOIRE DE L'EMPEREUR,

Racontée dans une grange par un vieux soldat, et recueillie par M. de Balzac; vignettes par Lorentz. 1 vol. in-32, 3e édition, 1 fr.

### FABLES DE S. LAVALETTE,

Illustrées par Grandville; suivies de poésies diverses, illustrées par Gérard Séguin. 1 beau volume in-8°, 10 fr.

### LE CARTÉSIANISME.

Par Bordas-Desmoulin, avec introduction par F. Huet; 2 vol. in-8°, 16 fr.

### CONTES RÉMOIS.

Avec 50 eaux-fortes par Perlet, 1 vol., 10 fr.

www.ingramcontent.com/pod-product-compliance
Lightning Source LLC
Chambersburg PA
CBHW071553220526
45469CB00003B/1000